香港古道行樂

郭志標 著

目錄

序一 道上同行說古今

　　過去香港歷史研究多集中於介紹城市經濟發展和政商名人故事，然而仍有部分海內外學者留意到香港鄉郊所具備的獨特條件，足以成為觀察傳統鄉村生活的窗口，繼而廣泛蒐集資料，寫成多本極具份量的著作。近年大家對香港民俗生活的研究興趣與日俱增，青年學者積極參與調查和記錄工作，市場上湧現不少專題書刊，涵蓋地區歷史、傳統行業、族群文化和消閒娛樂等範疇，把香港歷史研究推上一個新的高度。

　　郭志標是大家熟悉的「標叔叔」，早於四十多年前已經積極蒐集香港風物的資料，退休前曾任郊野公園及海岸公園委員會委員，1997 年他成立「獵影遊」，為志同道合者舉辦行山活動並兼任領隊，又組成旅行團到澳門和內地考察，他每次都準備充足，沿途向團友介紹各項歷史遺蹟和民俗掌故。這次他把歷年實地考察所得寫成《香港古道行樂》，詳細介紹香港山嶺和郊野地帶各條主要山徑的歷史、走向和保存狀況，必定受到各山系活動愛好者的歡迎，使他們探索山林之美的同時，明白腳下路徑的實際功能和文化價值。

　　香港山野之間有多條歷史悠久的路徑，把村與村、村與墟或渡口連接起來，這個連綿於各個山頭的道路網，猶如一本無字天書。嘉慶《新安縣志》

記有「錦田徑，在縣東南錦田村後，通蕉徑汛；觀音徑，在觀音山腰，通林村、大步頭等處；大步徑，在縣東六十里，通九龍、烏雞沙等處；九龍徑，在官富山側。」[1] 又記：「虎頭山（即今獅子山），在官富九龍寨之北，亦名獺子頭。……其下凹路，險峻難行，然實當衝要道，乾隆壬子年，土人捐金，兩邊砌石，較前稍為平坦。」[2] 可知兩百多年前九龍已有修路工程，現存碑刻資料亦有相類似的修路記載，〈廟道橋路碑記〉就記載了 1895 年前後在九龍寨城附近集資修路的情況[3]，但都只屬零星記載，不足以了解往昔香港陸上交通全貌。標叔叔這次把香港郊野具歷史研究價值的山徑資料作一全盤整理，分享研究心得，實在是香港歷史愛好者之福，也為未來的研究者提供了重要的參考。

這是標叔叔繼《香港本土旅行八十載》後另一全新著作，希望他能再接再厲，繼續把收集到的資料結集成書，讓大家能夠深入認識香港的歷史和文化。

林國輝

香港文化博物館總館長

1　張一兵校點：《深圳舊志三種》（深圳：海天出版社，2006 年），頁 702。
2　同上，頁 698。
3　科大衛、陸鴻基、吳倫霓霞編：《香港碑銘彙編》（香港：香港市政局，1986 年），第一冊，頁 292。

序二　緣來古道

香港不少鄉郊古道建立經已超過百載，也是本地行山徑網絡的一部分。

透過古道，我們可以得知村與村的往來關係、昔日村民的商業活動，甚至村的規模。沿着古道走，我們或會發現淹沒在荒林中的舊建築、舊風物。古道像一條時空隧道，引領我們重新發現很多被遺忘的鄉郊歷史、文化和生活面貌。

古道在步道建築上亦甚具參考價值。不少古道以石塊鋪砌，手工精巧，即使經歷多年風吹雨打，結構仍然良好。你會讚嘆當年的工藝，大石頭是緊密地拼貼起來，坡度也平緩好走，方便搬運農作物等重物。古道正好反映善用天然材料及環境條件的民間智慧，解決生活需要的同時與自然環境融合。

可惜香港有關古道的研究不多，問過不少老村民，也未能見證古道的建造過程，古道之研究需要依賴歷史愛好者，透過搜集文獻資料、實地考究、跟村民訪談，再結合自身對鄉郊歷史的認識，融合各方資料，相互印證，所花之精神及功夫甚多，而郭志標前輩正是本地研究者代表之一。

郭志標前輩為人謙厚隨和，鄉郊知識廣博，我們都暱稱他為「標叔叔」。他經常組織行山攝影團，記錄自然景觀及歷史風物，尤其熱愛研究舊地名和本土史料。我工作的環保團體自 2018 年開展

「可持續山徑」教育活動，鼓勵公眾多認識山徑故事從而加以愛惜，讓其自然美得以持續，認識古道正正是其中一個課題。我們邀請標叔叔擔任嘉賓講者，為我們介紹香港的古道及相關歷史故事。每當遇上有關古道的疑問，我也會第一時間找標叔叔給予意見。

本地古道研究一直被忽略，多年來僅有的參考資料是 2014 年古蹟古物辦事處的研究報告，有限地記錄了二十條本地古道。以前大家覺得「路一直都在」，不為意原來古道也會消失。事實上，我們不難碰見在發展或山徑重修項目中，輕率地把古道截斷或用水泥蓋過，令它無聲地消失的情況。

古道具歷史探究意義，也有潛在旅遊價值，極需更多紀錄及研究。感謝標叔叔不吝嗇地把他的研究心血公諸同好，結集成書與大家分享。古道研究尚有很多未知，本書將會成為一個重要的啟動點，打開香港古道之門，啟發大家探索的興趣。

鄭茹蕙（Vivien）

綠惜地球社區協作總監

序三 昔日古道、今日山徑

標叔叔（郭志標先生）是香港古道研究的先行者，同一條山間小路，自己走着是山徑，跟着標叔叔腳步，便是一條盛載歷史和故事的古道。

標叔叔總能從山野路徑中留下的蛛絲馬跡延伸講古，道出當中種種歷史，例如透過大石的排列方式、修路或建橋紀念碑、土地公、問路石和界石，甚至風水穴的碑文，娓娓道來背後的一事一物。

為了搜集資料，標叔叔更不時於田野間活動，走入鄉村與村民交流，並留心祠堂、廟宇、碑銘、牌坊、對聯中的文字等；亦會翻閱古籍、地圖，反覆校對。久久不忘標叔叔對史實查證的執着，有一次他託我幫忙，為他和幾位朋友辦理沙頭角禁區紙，專程千里迢迢來到禁區，就是為了考察協天宮內的碑誌，查證與東和墟有關的人物及商舖的名稱，由此可見標叔叔對史實的堅持與認真。

昔日香港村落間連接着縱橫交錯的古道，尤其是位處新界東北的偏僻村落，古道網絡幾近完善。但自 1960 年代起，村民逐漸離鄉別井，古道因而凋零，雜草叢生，山泥掩蓋，消失得無跡可尋。另外，有些古道已發展成現今的行山徑，可惜有部分曾以大石鋪砌的古道被水泥路取代，失去了路徑與自然共生的韻味。

漫步古道，尋找昔日文化歷史遺跡，追古溯今，為當下行山之一大樂事。標叔叔編寫的《香港古道行樂》，正好為讀者們提供了樂行古道的基礎，讓大家手執資料，着眼腳下往事，提步向前追憶。

李以強

沙頭角文化生態協會主席

自序

早在香港開埠前，鄉村之間就存在不少互相來往的道路，這是村民為着漁樵、耕讀、畜牧、通婚、趁墟等活動而自然而然走出來的通道。為使通道暢通耐用，村民多用石塊聯群鋪砌而成石磴道路。

時移世易，大部分的通道已受現代文明摧毀改建成馬路，或因村民搬離往外謀生，逐漸荒棄，被野草所淹沒。如在郊野公園範圍內，部分通道會被漁農自然護理署（漁護署）劃定為康樂用途，設立郊遊徑、家樂徑等。今天大家在郊野行山所見，與百年古村相連，遺留久遠的石磴道路，皆可稱之為「古道」。

筆者有感於前人開通一條古道殊不容易，須跨山越嶺，穿林過溪，將形狀大小不一的石塊鋪設或堆疊起來，很有規範，不禁嘆服其智慧和用心，從中其實也能見出該帶村群的人力、物力和財力。

為着讓行山人士加深對古道的認識，追憶昔日村民的生活風貌，於 2000 年間，筆者以「古道行樂」為本會公開活動主題，安排多條古道路線，重踏前人的足跡，探索當中的發展意義，增添郊遊樂趣。後於 2003 年 6 月起至 10 月，一連五期，推出五條不同古道的探遊活動，當中包括鳳馬古道、西沙古道、鹿地塘古道、荔谷古道、九龍坳古道

等。每期參加者均獲一枚不同顏色的紀念章，以資鼓勵。換言之行畢五期，便能收集到一套五款不同顏色的紀念章。

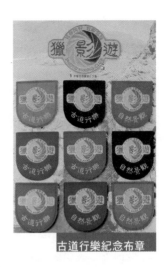
古道行樂紀念布章

2010 年有某報章曾報導一位醉心研究古道的退休警司 Guy Sanderson Shirra，於 1997 年退休後一直整理古道資料，並指全港至少有十四條主要古道，部分歷史長達三百年。古道橫跨西貢、大圍以至九龍，單是西貢區便有三條，每條長一公里至十多公里不等。他自行收集資料交給香港考古學會，該會評定古道具備人文歷史價值，並呈交古物諮詢委員會，希望列入評級名單內。他亦建議漁護署修葺古道、在郊野公園入口以地圖標示古道路徑、在地政總署出版的地圖中加入有關資料等。而旅遊發展局則將古道與寺廟串連成旅遊景點，在旁立牌講解古道歷史故事，以吸引旅客參加本港古蹟生態遊。

2012 年 1 月康樂及文化事務署轄下的古物古蹟辦事處，委託香港環境資源管理顧問有限公司，進行一個有關香港古道的研究。古道作為以前村民的主要交通途徑，其文化、歷史價值極高，現在使用中的行山路線亦沿用很多以前古道的路徑。兩者差異不大，甚至有所重疊，所以該顧問公司希望約見部分本地行山愛好者，聆聽其對香港古道的意見和看法，作為研究古道材料之一。

筆者作為「獵影遊」的負責人，亦在邀請之列。曾希望基於所知道的古道路線及行進的經驗，分享個人對香港古道的認識，從而讓與

會者認識行山人士對古道的理解，有利研究的全面進行。只可惜因當時筆者忙於編寫《香港本土旅行八十載》，未暇顧及後續事項，為此深感遺憾。

顧問有限公司最後透過各專上學院和各政府部門持有的可得文獻、歷史及現代地圖、圖則、照片、檔案等，以及從互聯網獲得的資料，並對資深行山人士的訪問材料加以整理，編撰了一份香港古道的綜合清單。研究將古道分為三個類別，分別為通往主要中心的基本路徑、連接市鎮之間的途經路線，以及連接鄰近鄉村、鄉村及其田野，或當地若干重要地段、有本地意義的小徑。該報告已於 2013 年 7 月 23 日獲古物古蹟辦事處接納，收錄於該網頁內。

筆者熱衷於古道的研究，純為興趣。在這一段長時間裏，發覺單是知道古道存在的數目遠不足夠，況且為古道定名因人而異，有時一條古道又有幾個名稱之多，當中不無爭議。然而，筆者總喜歡將古道連同周邊的自然生態、民俗民情、鄉郊文物、歷史古蹟等連繫起來，從而增添對本土的歸屬感和旅行的樂趣。嘗試過的例子如：地名（土名）、風水林、天后誕、重陽祭祖、太平清醮、問路石、界石、橋樑、廟碑、祠堂、廟宇、書室、私塾，甚至乎東江縱隊港九獨立大隊於香港淪陷時，營救留港的文化精英和愛國民主人士所行的路線等。

今次書寫《香港古道行樂》，落墨於香港開埠前後時期，着力將過往從書刊所見、行山時所知有關古道的資料或見聞，盡量歸納在一起，供諸同好。由於現場勘察需時，有些零碎歷史資料難以翻查，又或需時印證，有些地方無奈地只有能用上大膽假設或推理方法，確實資料需留待日後跟進。因種種原因，耽誤出版頗長時間，至截稿時，

行文仍未有盡善盡美之處，如有錯漏，敬希賜教及指正。

今年適逢「獵影遊」創立二十六載，以出書作為旅行生涯多年來的紀念，並藉此多謝家人及友好們的提點和體諒。

筆者在「往林村大菴」問路石旁留影

筆者在荔谷古道留影

第一章

古道由來

香港古道，是指已有逾百年歷史的鄉村之間遺留下來的道路。開村立業，必先有道路，村民齊心合力，就地取材，隨着山勢，穿林過坑，用人力打鑿大小不一的石塊，再逐一鋪砌上去，逐漸形成一條石路，既穩固又耐用，天雨下亦不致四周是泥濘。日久道路發展密如蛛網，或通向鄰村，或通向墟市。故僻處一隅之小村落，亦能與各大鄉市相互往還。

更有一說，今日新界之山徑，有部分由各寺觀淨侶所闢，如青山之巔、大嶼山鹿湖古道等。其他如久經人行，雜草不長而成為不變的小徑，或經牛隻踐踏而留下路跡。時移世易，有一些路徑雖已變為三合土路，但因背後擁有悠長的鄉村歷史，也可以古道稱之，如東澳古道（東涌至大澳）、東梅古道（東涌至梅窩）等。

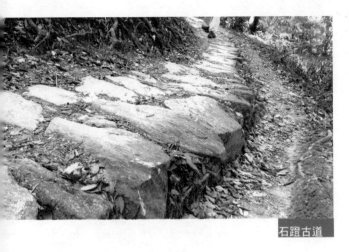
石蹬古道

石蹬古道

　　《香港殖民地展拓界址報告書》[1] 中有對道路的闡釋，大意謂各村莊和墟市之間的交通，是靠人行出來實現的，有時見於相鄰田地間的耕作田隴，有時則需越過山丘。坡度緩和的路是經過細心探查，路面約五英呎寬，鋪砌有花崗石板，所有十字路口均設有石樁，其上標有

1　光緒二十四年四月二十一日（1898 年 6 月 9 日），英國迫使清政府簽訂了有關香港的第三個不平等條約 ── 中英《展拓香港界址專條》，強租香港新界 99 年。《專條》簽訂後，英國政府為了接管和統治新界的需要，急派時任港英政府輔政司的駱克趕赴新界進行調查。經過近一個月的調查後，駱克寫成《香港殖民地展拓界址報告書》，於 1898 年 10 月呈送英國政府。《報告書》長達 31 頁，約相當於中文洋洋三萬餘言。《報告書》內容包括：新界的面積、港口、山脈、河流、水源、灌溉、地質、土壤、水果、植物、耕地、島嶼、村莊、居民、道路、橋樑、工業、電報、鐵路、文官、武官、監獄、警察、村政府等。此外，對今後租借地政府如何組成，興修哪些公共工程，警察、法院、監獄的設置，以及如何辦理醫療衛生、教育、稅收、財政，亦各提出建議；對新界北部陸界的劃界、制止走私和九龍城問題，也提出了一己方案。

方向[2]，讓村民或旅客知道應該走哪條路才能到達深圳、元朗、九龍這類中心地方。

　　時代變遷，昔日古道多因城市發展而改變，有成為公路者，也有湮沒於郊野者，頑石盈徑，野草滋蔓。今天再能見到遺下的石路，也多已改成遠足徑。如能抱着慢活心態而行，便可以想像那些年，祖輩們動用了多少人力物力，不辭勞苦築路其間，全為建設美好家園，為子孫後代謀幸福，着實令人讚嘆！

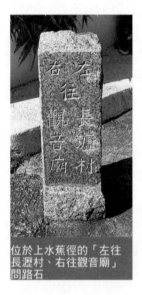

位於上水蕉徑的「左往長瀝村、右往觀音廟」問路石

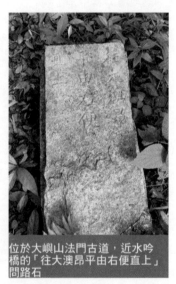

位於大嶼山法門古道，近水吟橋的「往大澳昂平由右便直上」問路石

2　　即是路碑、問路石或認路石。

沙田坳背環古道

大埔燕岩古道

大埔龍丫排古道

古道功能

村與村之間，有了主要道路後，貨運及行人互相往還固然便利，但古道的用途遠不止此，還包括耕畜漁樵、種茶採藥、斬柴燒炭、取貝燒灰、種蔗煮糖、婚姻嫁娶、傳遞書信、投墟買賣、紅白二事、

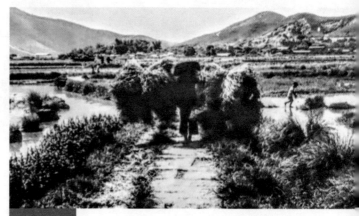

担挑禾稈草

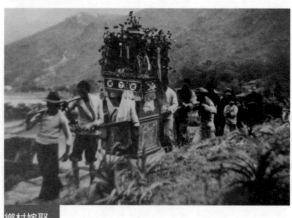

鄉村嫁娶

探親訪友、上圍作業[1]、保衛家園、風水堪輿、福音傳道等。

　　過去無交通工具可言，出門必須步行。惟出嫁之新娘，需僱轎代步。至於貨物運輸，全賴人力肩挑或以牛車、獨輪車載運。出入往來皆互有照應，無形中形成一小社區，帶出一種橋樑紐帶的作用，盡顯純樸的鄉民生活。鄉郊通道上，善心村民每每在山坳設茶寮賣茶款客，以供行人憩息。

　　在河流阻隔之處，所見必有木橋、石拱橋或渡頭等，以利行旅。皆因鄉紳村民本着傳統之積德昌後、善有善報的觀念，大都樂意出錢出力做善事，修橋整路。經歷若干年代的修建維護，古道得以保存，有些並勒碑記其事，羅列出力出錢者姓名及捐銀多少。

　　以下是有關古道功能的兩則例子：

　　（一）因傳揚福音關係，天主教意大利和神父（西米安‧獲朗他尼，Simeone Volonteri）常與在香港受教育的華籍神父梁子馨（本地司鐸）在一起。由於對社會大眾的愛心，促使他屢屢依據英國海軍航海地圖，攀山涉水，幾乎走遍新安縣的每一個角落，到不同村落服務。和神父根據每次寫下的路線資料，並採用航海圖繪畫法，歷四年之久，終於繪成了新安縣地圖，時為 1866 年，後於德國印製出版。

　　這幅地圖對自然學者、旅行人士及傳教士也頗有用處；對英國當局來說，在應付猖獗的海盜及內地蠱惑的官吏時亦很有幫助。直至1898 年新界租約成立為止，該圖不單為傳教士所用，對英軍及政務

1　上圍行業包括剪髮、收買爛銅爛鐵、剷刀磨較剪、補鑊、補籮斗、打棉被、閹豬閹雞等。

當局亦大派用場。

（二）西貢孟公屋成氏與沙田大水坑張氏有兄弟之誼，兩族一家親，每逢年初二都會舞麒麟，隔年到對方的村落互拜祝賀。即今年成氏到大水坑拜年，翌年就輪到大水坑到孟公屋拜年。

昔日交通不便，成氏步行去，要走到西貢河涌，沿百花林落到大水坑。路程遙遠，用了大半天才抵達目的地。初步估計孟公屋成氏村民昔日是由路（未起清水灣道前）走到西貢蠔涌，沿着西貢古道、白花林，接大腦古道、石芽背、落花心坑，越過女婆坳，落梅子林出大水坑。試想若然沒有道路（今稱古道），又怎能成事呢？

約在 2013 年，筆者有幸與學者饒玖才先生，一同參與漁護署舉辦的生物多樣性研討會，提供意見以助制定後來施行的《生物多樣性策略及行動計劃》（《計劃》）[2]。研討會上，個人提出古道的重要性，如沒有路，我們怎能走去鄉村風水林做研究，怎能去探討生物多樣性形成的原因及其未來的去向？

再者，現存的古道有長有短，除可視作郊遊徑外，可加入多些主題，如歷史古蹟、自然景觀、花木行賞。若能善用良好旅行裝備，可作夜行、走營、觀星等活動。行走古道，在日夜之間觀賞生態環境，自有不同樂趣。

2　2013 年政府透過制訂並落實香港首份《生物多樣性策略及行動計劃》，在未來五年加強自然保育及支持可持續發展，並為全球生物多樣性的保育工作及中國國家《計劃》盡一分力。詳情可參考 www.afcd.gov.hk。

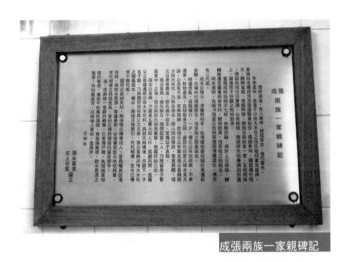

成張兩族一家親碑記

沙田大水坑村張氏村民於年初二齊拜大王爺（成張團拜日早上）

古道命名

鄉村之間，路徑縱橫，走向不一，古人所用的道路本來沒有名字，像《新安縣志》所談到的「逕」、「凹」（坳），皆與道路涵義相同，至於徑字，與逕字的字義也是相通的。

道路名用上該處地名，是一種示位方法，今天旅行人士亦習慣如此。例如：大步逕（指大步頭）、黎峒逕（指萊洞）、蕉徑、徑口（沙田）、城門坳、林村坳、凹下、蓮坳、廟徑（沙頭角禾徑山）、紅石門坳（船灣淡水湖之北）等，莫不如是。至於峽字，多用於兩山所夾的狹長水道，也有用於地名，例如荃灣狐狸峽。

據蕭氏昆仲著作[1]所引用清嘉慶《新安縣志》的部分，昔日山間路徑如下：

1	鹽田逕	在梧桐山腰
2	梅林逕	在縣東四十里塘坑山上梅林村（分上、下梅林）後
3	樟坑逕	在畫眉山側，通七都路。
4	黎峒逕	在縣東六十里，通鹽田、大鵬等處。
5	凹下逕	在小梧桐山麓下
6	錦田逕	在縣東南錦田村後面，通蕉逕汛。

1　蕭國鈞、蕭國健：《寶安歷史研究論集》（香港：顯朝書室，1988 年）。

7	觀音逕	在觀音山腰，通林村、大步頭等處。
8	大步逕	在縣東六十里，通九龍、烏溪沙等處。
9	九龍逕	在官富山側
10	虎頭山凹	虎頭山在官富九龍寨之北，亦名獺子頭，怪石嵯峨，壁立插天，其下凹路險峻難行，然實當衝要道。乾隆壬子年（1792），土人捐金兩邊砌石，使路較前稍為平坦
11	馬路逕	在六都水逕村側，通清湖路。
12	莆隔逕	在莆隔村左，通平湖路。
13	公凹	在留仙洞側，通白芒。
14	風門凹	一在黃田村後，一在新田村側。
15	城門凹	在六都，通淺灣（今稱荃灣）。
16	扶地凹	上水往深圳通衢之路
17	佛凹	在縣東，五都往來通衢。

到五十年代，在旅行書籍如《香港九龍新界旅行手冊》[2] 內，亦記有新界古道如下：

極東	一天內長程急走新界極東大陸的古道。行經西貢、榕樹坳、嶂上、屋頭、北潭坳、北潭涌、黃贊地、斬竹灣、大網仔、圍村。全程約十小時。
極西	一天內長程急走新界極西大陸的古道。行經青山新墟、紅樓、白角、冷水灣、踏石角、龍鼓灘、上灘、嘗咀、稔灣、大水坑、三堡、新圍、屏山、元朗。全程約九小時。

2　《香港九龍新界旅行手冊》（香港：華僑日報社，1952 年）。

西沙	從西貢到沙田的古道。行經清水灣道舊稅關路口、蠔涌、界咸路口、蠻窩、竹園、界咸、大腦、茂草岩、黃壁（即芙蓉壁）、大坑、牛鼻沙、沙田車站。全程約六小時。
沙大	沙田到大埔的古道。行經沙田火車站、火炭，上山到碗窰、大埔火車站。全程約六小時。
大粉	大埔到粉嶺的古道。行經大埔舊墟上山、沙螺洞、流水響、布吉仔、汀頭角、大汀、龍躍頭的沙頭角公路上、聯和墟。全程約六小時。
鳳馬	另一條大粉古道，方向相同，但不須攀山。行經大埔墟、鳳園，登山到坳頂、沙螺洞、龜頭嶺村、馬尾下、沙頭角公路。如回程不願走公路，可乘巴士到粉嶺轉乘火車。
荃錦	荃灣到錦田的一條古道。行經青山道九咪石右方上山、西竺林、水壩、上花山、蓮花山礦區、天然池塘、錦田馬路。全程約五小時。
深元	深井到元朗的古道。從深井上山，經清快塘、田夫仔、大坑永吉橋、分水坳、南坑（紅棗田）、過老圍、元朗墟。全程約五小時。
深錦	深井到錦田的古道。從深井上山，經清快塘、田夫仔蝴蝶林、大坑永吉橋、濟安橋、黃竹橋、譜文別墅、吉慶圍。全程約四小時。
大元	大欖涌到元朗的古道。從青山道大欖涌古廟側起步，經小蓄水堤壩、關屋地、大欖、永吉橋、分水坳、南坑、過老圍，到元朗。全程約五小時。（按：若從地圖看，從關屋地可轉向十八鄉坳、大塘〔即大棠〕、深涌、馬田、元朗。全程約五小時。）

　　設若一條道路很長，如由元朗往荃灣，則改用複合地名方法較為適合。主要是取兩地名之首，串成一個名稱，如元荃古道；又或鳳園和馬尾下，稱鳳馬古道，讓大家一看便知道兩地的起訖點。也有用人物題名的，如港島張保仔古道；用植物題名的有元朗白欖古道；用外國地名的有西貢小夏威夷徑等。

　　有已故旅行前輩，曾認為若要提倡野外活動，為某些地方冠以適當名稱，往往能增強吸引力，提起旅行人士新的興趣，而且地名表示

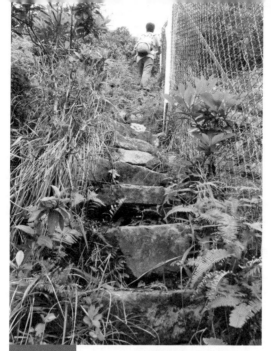

張保仔古道

「上往大埔」問路石

清楚,行程起止一目了然。但美中不足之處,是題名太多,一條古道用上幾個名稱,容易使人混淆不清。

　　以上的古道題名方式,或對保存原來的土名[3]構成影響,原來土名已不容易得知,再經歷歲月流逝,其本來名稱便逐漸湮沒無聞,元朗白虎荒丘便是一例。在黃大仙獅尾脊下,龍翔道翠竹花園近九龍坳古道之間有一山脊,上有一巨石,常被行友戲稱「雄獅拉屎」多年,名稱不雅,其正確土名應是「大水浪」谷之「神仙石」。

　　在 2012 年 11 月,古物古蹟辦事處公佈了香港具考古研究價值[4]的古徑,其地點如右:

獅子山下的巨石,土名「大水浪」谷之「神仙石」。

3　土名,地名稱呼,均從旅途所歷或訪遊而得,但名稱各異,眾說不一,往往使人難以適從。附近村民日少,詢問困難,即有所得,往往又與前人或昔日所得不同,加上水上人或住在山前山後的村民各有傳統稱呼,正確與否,實難定斷,只能勤加採集記錄、分析整理。

4　具考古研究價值的地點,並不等同於法定古蹟,其重要性或潛在價值各有不同。這些地點的考古潛質及重要性有待進一步研究。

編號 30	河背古徑（元朗）
編號 45	大欖涌至十八鄉古徑（元朗）
編號 60	流水響至桔仔山坳古徑（北區）
編號 61	鹿頸至七木橋古石徑（北區）
編號 80	鶴藪水塘至張屋古石徑（大埔）
編號 84	龍丫排至小菴山古徑（大埔）
編號 88	新娘潭古徑（大埔）
編號 100	碗窰古徑（大埔）
編號 103	海下古徑（大埔）
編號 113	洪聖爺古徑（南丫島）
編號 142	昂坪至石壁古徑（大嶼山）
編號 172	二澳至分流古石徑（大嶼山）
編號 190	蠔涌古徑（西貢）
編號 206	北港至梅子林古徑（沙田及西貢）
編號 207	水牛山古徑（沙田）

後來又有六條古道被建議作基本紀錄，包括：一、大步逕（九龍寨城至深圳：九龍寨城至城門分段）；二、大步逕（九龍寨城至深圳：城門至大埔墟分段；大埔墟至深圳分段〔被視為不可行〕）；三、黎峒逕（沙頭角至深圳）；四、九龍逕（九龍寨城至深圳：九龍寨城至圓洲角碼頭分段）；五、大峯至蠔涌古道；六、大浪灣村至柴灣路徑。

第四章

古道與地名

筆者曾拜讀已停版的《野外雜誌》第十二期（1977 年 2 月 1 日出版）一篇隨筆文章，主題「有所思居隨筆」，作者何乃匡。內文有一小段落談及「古道的欣賞」，筆者覺得很有意思，在此引用和分享：

> 古道的存在，標示着它固有的價值，也含蘊着多少年來人類生活過程中種種可悲可喜的故事。有些古道實在很美。這美，不單指路面的情況言，主要在它給予行者感受上的收益和它本身的內涵。例如西貢半島北潭坳通赤徑的古道，不但平坦好行，疏松時蔭，而且滿目山水景色，令步遊者神怡；又如大埔圓墩通燕岩村的古道，修竹蔽日，四周蟲鳴鳥嚶，人行其中，簡直是表裏澄瀅，再如大嶼經鹿湖接昂平的古道，石板片片，綠意盈盈，予行人無限美的感受以外，還向我輩後至者展示前人刻苦經營鋪砌之功。

上述所舉的都是其中一些好例子，故此在郊野遠遊的日程中，實在無一物不可賞，無一物不包含着歷史和學問。因而可以說，對古道的欣賞、對古道種種連帶關係的了解，都是我們旅行者所應重視

而必修的一門學問啊！

　　正因如此，筆者在認識古道時，慢慢又明白到認識地名的重要性。一般鄉村生活，如上山採樵放牧，坑邊取水，田野開墾，或鄉民間相互往來都離不開地名；地方之大，村民鄉里須有共通地名，方便照應，很多時都遵從先民前輩所起的名字，族譜上也有記載。目前行走古道上，偶會涉獵山嶺、田隴、鄉村、廟宇、道觀、社壇、古墓、河溪、問路石、橋碑等景物，名稱或建築皆是前人累集而成。

　　鄉村田地有地名，例如大埔林村谷大菴村張氏，農耕於四方山、企山托、環山仔、田腳下等峯地，以種茶、栗、水稻為生。後來耕地擴展至新村後的蒲尾，上至南山，中至馬過壟；粉嶺圍村公所地下大堂，見大圖片記錄昔日舊地名；沙頭角蓮蔴坑村劉氏的耕作土地，主要分佈在蓮蔴坑東北面的徑肚；而葉氏的土地則分佈在蓮蔴坑正北長嶺村及西北近蓮塘一帶，包括土名峽門、楓樹尾、小坑口、長坑瓏、

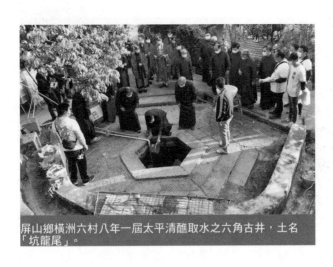

屏山鄉橫洲六村八年一屆太平清醮取水之六角古井，土名「坑龍尾」。

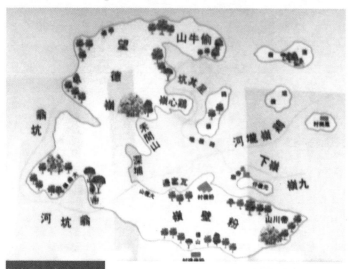

粉嶺圍周邊舊地名

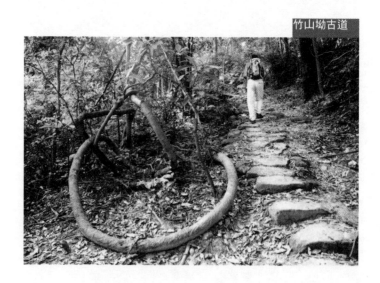

竹山坳古道

長嶺村、鵝藪、橫湖、龍眼樹吓、鐵嶺咀及橫崗吓等地[1]。

由正面進入蓮蔴坑村，現仍須禁區紙，稍有不便。但從山徑入，則方便得多，其中可選竹山坳古道，由禾徑山入水牛槽、昂塘，跨竹山坳，落石寨下可抵蓮蔴坑村。

新界西荃灣傅氏重陽祭祖，村民除先回清快塘拜祭外，還需分組赴深井出水坑、圓墩、大坳、麒麟地、梗龍口、草頭坳、湖洋咀、花山、大峯、烏竹田、滿崗及孖子石拜祭祖墓。要進入清快塘，可循深井或圓墩前往，元荃（元朗、荃灣）古道是必經之路。

位於新界東北區的吊燈籠與橫嶺之間的山谷平地，有苗田古道，又稱苗三古道。從烏蛟騰、九担租東行挾口、絆死豬，抵分水坳，是上苗田村、下苗田村必經之路。沿途旁有水坑，旅行界也以苗三石澗稱之，原來正式地名為水坑，上段稱食水坑，下段稱油柑頭坑，流入三丫涌。

新界中部未建城門水塘前有城門坳，為昔日大埔通往荃灣古道所經之處。現在城門水塘建成後，改稱鉛礦坳。認識這古道，對周邊的打鐵岌村、燕岩村、碗窰村、蓮澳村等自會多加留意，因各村皆有古道分別通往大埔和荃灣。

現時行山人士所認識的元朗區八鄉掌牛山，位於蠔殼山與井坑山之間，原來正確地名為打鼓山，頂處有標示 220 米標高柱，附近有陶氏風水穴「猛虎跳牆」，土名打鼓嶺。若將山形細分，則有大鼓、

1 阮志：《中港邊界的百年變遷：從沙頭角蓮蔴坑村說起》（三聯書店［香港］有限公司，2012年）。

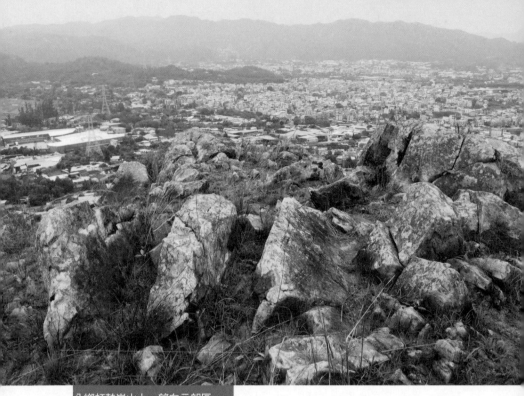

八鄉打鼓嶺山上，望向元朗區。

二鼓、三鼓等，合稱五鼓嶺。從打鼓山西行支徑下山，所經山嶺才是掌牛山，近年山下有村民養羊。離開葬區，是十八鄉崇山新村、塘頭埔村一帶地方。打鼓山與井坑山之間，有低坳位，稱坳門，為元朗大樹下通四排石、錦田古道所經之處，近年建有八鄉凹頭濾水廠，從此坳門古道已不通行了。

上水蕉徑村有龍潭坳，又稱牛潭坳，北為牛潭山、西為牛潭尾，乃蕉徑通往牛潭尾要道，東段舊稱廟徑，建有龍潭觀音古廟。

從以上例子，可以看到古道與地名互有密切關係。雖然有些地名來自地圖文獻，但最重要是來自旅行前輩的紀錄。記得早年農耕時代，前輩總很有耐性地向村民討教附近不同地點的名稱，包括山嶺田

隴、河流溪澗等，更旁及鄉村歷史、風土人情、地方典故，一一加以記錄留存，以現在來說，這方式稱之為口述歷史。

　　當時交通不便，很多時與村民傾談需要一段時間，然後要趕路追車。同一處地點，往往可能要前往數次，或同時向另一方向的村民打聽，才能集齊所需資料。

　　同一處地名，山前山後叫法也不相同，如近海邊，水上人叫法亦有異。大澳漁民稱排成一行的礁石為「排」、孤獨一塊的礁石為「石」，透過海岸地形的特徵和島嶼的相對位置，來辨認方向和位置，古稱這方法為「認石角」。在大澳至分流角，便流傳有差館角、牙鷹

鐵沙塱

角、鐵沙塱、跳板石、龍岩壩、青檸角、響鐘石、雞翼角、分流角等 [2] 稱呼。該沿岸水域於 2020 年 4 月被列為大嶼山西南海岸公園。若探遊嶼西分流的根頭坳古道（或稱肩頭坳古道），便可領略其地貌一二。

採用地名，需以客觀持平態度，並多參閱古籍文獻、族譜縣志，舊軍用地圖等 [3]；惟有時書刊地圖也有出錯地方，實地多次勘察和坊間查訪有其必要。雖則原有地名，可能因地方發展而消失，又或已易新名，原名被逐漸淡忘。但作為歷史見證，仍需加以記錄，以助後來者研究方便。

時移世易，老村民相繼離去，討教地名更為不易。現時若遇到年長村民，在傾談下，知道原來很多村民都一早離鄉別井出外謀生，晚年才回來，大多早已忘記家鄉的周邊地名了。有時談及往昔，勾起對方兒時記憶，他們便頓感驚喜，每每掩不住開心情緒，可見這些老地名已成為他們難忘的鄉情回憶。

香港是中西文化交融之地，1997 年 7 月 1 日回歸前，內地學者已獲得國家測繪局的測繪科技基金項目「香港、澳門地名標準化研究」。主要觀點認為在回歸時，香港和內地的交往會日益頻繁，赴港觀光旅遊者大不乏人，了解香港應從了解地名開始，可見地名之重要性。幾番考察和研究，內地學者樊桂英等彙編了《香港地名詞典》，

2　廖迪生、張兆和：《香港地區史研究之二：大澳》（三聯書店［香港］有限公司，2006 年）。
3　1929-1930 年間，軍部作戰處刊印了編號 GSGS3868（1:20,000）系列的香港全境地形圖並公開發售，整套 16 幅，地名中英對照。

由中國社會出版社於 1999 年出版。

　　約在 2000 年，廣東省文物考古研究院、華南理工大學、中山大學對南粵古驛道的研究 [4] 大有成果。事實上，香港與廣東的不少歷史、風俗與人情也是一脈相承。

　　2007 年第九屆聯合國地名標準化大會暨第二十四次聯合國地名專家組會議確定，地名屬於非物質文化遺產 [5]，適用於《保護非物質文化遺產公約》。

　　古道、地名，在香港兩者兼有，但相比國內或台灣所做的研究工作卻相差甚遠。目前香港缺乏正統的山川水域書刊，地政總署所刊之今版地圖上的地名亦多有遺漏或訛誤。有識之士，雖有心匡正，卻難找到渠道跟政府溝通。故此傳承和保護地名文化，應由政府相關部門主導，並帶動社會廣泛參與，以統一資料。

　　在此筆者祈望漁護署、香港歷史博物館、古物古蹟辦事處、鄉議局及其他學術團體等能加以正視，往後在古道、地名互存的情況下，做好收集、保護、管理、研究、弘揚等工作。

4　驛站，是中國古代供傳送公文的人或往來官員途中歇宿、換馬的處所。據資料記載，中國在三千多年前，就有了驛站，但由於戰亂等原因，保留下來的並不多。1996 年在北京城區外約 80 公里的延慶縣內，發現元代古驛站遺址。1998 年啟動修復工程。

5　地名標準化會議每五年舉辦一次，至今已舉辦了九屆。1992 年第六屆地名標準化會議 9 號決議指出：「地名有重要的文化和歷史意義，隨意改變地名將造成繼承文化和歷史傳統方面的損失」。

古道與鄉約、墟市的關係

清代以前，香港這地域已有中原人士因避亂南遷，長途跋涉，從原有山路或另闢山徑而來，建村立業，以謀發展。

可是在清順治十八年至康熙三年（1661-1664）間，清政府頒佈了不少於三次遷海令，目的是切斷沿海居民向台灣明朝遺臣鄭成功部隊的聯絡和接濟。迫使山東至廣東沿海居民，向內陸遷界前後共80里，致令百姓家園盡毀，民不聊生。後得廣東巡撫王來任及總督周有德，於康熙七年（1668）上奏痛陳遷海弊病，請求罷遷海令及復界。清康熙八年（1669）後始得復界，為恢復沿海地方之生產力，清政府決定招攬由粵北、江西、福建、惠州、潮州、梅州一帶村民南來，墾闢荒田。

落地生根後，各處漸建有山徑互相往來，形成交通網絡。然而昔日圍鄉之間，常就地界、水源、堪輿、樵牧等利害關係，引起禍端，甚至演變成械鬥。況且十九世紀中，朝廷和地方政策不能下達，地方勢力乘勢興起。為求互助互保，於是有鄉約出現，由德高望重的鄉紳出任主事人。

1898 年，中英兩國在北京簽署《展拓香港界址專條》，駱克以深圳河以南的五洞、沙頭角洞、雙魚洞、元朗洞、東海洞作土地測量及處理土地業權。原來每洞之下又有若干分約或聯鄉組織，有自

屏山鄉山廈村十年一屆太平清醮於 2021 年 1 月 13 至 17 日（庚子年農曆十二月初一至初五）舉行，共三日四夜。圖為五色馬走赦書儀式。

己的聯盟，互助互保。甚至擴大功能，具有祭祀性，如舉辦太平清醮、祈福酬神；或具有防衛性，如設立團練、械鬥以保衛家園；又或與經濟活動有關，如設立墟市。當時出現的墟市如下：

廈村市	清初開設，比元朗舊墟更早，以農曆一、四、七為墟期。投墟的多是元朗附近以至屯門的鄉民。由於臨近海濱，河道可通海岸，近往九龍、香港，遠航南頭、廣州、佛山等地。後因水路阻塞而作廢。
元朗墟	即元朗舊墟，於清康熙十一年（1672）在西邊圍與南邊圍之間設立，有街道四條，永久店舖 48 間，逢每月上、中、下旬的農曆三、六、九日為墟期。旁有元朗涌，舊稱水門頭，方便展銷錦田、屏山一帶的農產品。墟主為元朗錦田泰康圍鄧氏家族鄧文蔚一房的光裕堂。

（見一七四頁：九龍街及九龍城部分村落示意圖）

長洲墟	長洲島的開發，始於清乾隆年間，由島上黃氏族人租地讓商人和漁民居留，並以漁鹽業謀生，漸成小墟市，後來清廷還設立海關，直至 1899 年英國接管新界，該海關隨即關閉。
大埔墟	即大埔舊墟，位於今新界大埔汀角路旁，是大埔頭及粉嶺龍躍頭鄧氏於清康熙十一年（1672）時設立，以農曆三、六、九日為墟期。
石湖墟	為上水廖氏於清嘉慶初年時設立，以農曆一、四、七日為墟期。於 1950 年先後發生了兩場大火，市場頓成頹垣敗瓦，後作廢。
太和市	今之大埔新墟，為泰坑文氏及粉嶺彭氏聯合設立，時為光緒十九年（1893），墟期為農曆三、六、九日。
隔圳墟	位於今新界上水坑頭村，是河上鄉及燕崗侯氏設立。自石湖墟設立後，該墟遂廢。
深圳墟（東門）	清朝初年建墟，今指羅湖區東門一帶。墟期農曆二、五、八日。深圳墟有地理優勢，三條道路的交點，從元朗到惠州、從南頭到沙頭角、從布吉到九龍。墟市有大量需用品出售，如農具、鐵鑊、缸瓦、糖和穀米等。
東和墟（桐蕪墟）	道光年間，沙頭角十約聯盟成功擺脫張氏控制的深圳墟，而另立東和墟，時為 1835-1840 年間。墟期農曆一、四、七日。
九龍街	沙田、大埔、西貢風物志及其他文獻內，有提及長沙灣、旺角、沙田或大埔鄉民村民到橫頭磡、九龍城一帶買賣，除此以外，他們其實都有去九龍街，它在九龍寨城未建前已存在。當時往來於閩、粵的船舶途經香港時，因為要避開港島南部的強風勁浪，以由西至東的航程來說，都取道中門（急水門與鯉魚門之間）向佛堂門等處航向外洋。由於水流和潮汐等問題，船隻有時必須在九龍灣內稍作停留和補給，以待水流出航之便。停泊時，大多會上岸補充糧食、燃料、食水，並讓船員保養船身及清潔船底等。此外，長沙灣、旺角、沙田或大埔鄉民也喜到來投墟，日子一久，遂形成市集規模。十九世紀中葉，清廷才興建九龍城寨，此地五里以內沿海地帶，已有店舖、民居數百戶。

藉着對古道的興趣牽引，發覺鄉約和墟市均有密切關係，而古道途中又有一些廟宇存在，背後又由某些村落族群掌控，是為嘗產。筆者嘗試整理有關鄉約、古道和墟市的相連關係，雖未算完整，希望可繼續修繕，以便作參考之用。

九龍洞：包括九龍附城四約、荃灣四約、沙田九約、蠔涌六約，簡稱四約二十三村。

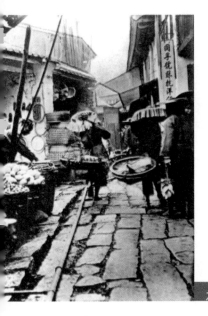

九龍街

九龍附城四約 （即九龍城一帶）	包括衙前圍、衙前塱、大磡村、隔坑村、竹園村、上圓嶺、下圓嶺、牛池灣、蒲崗、石鼓壟、打鼓嶺、上沙埔、下沙埔、鶴佬村、馬頭圍及馬頭涌。（按：時移世易，環境改變，今天多以紅磡三約［紅磡、土瓜灣、鶴園］稱之。） 墟市（舉例）：九龍街、九龍城一帶 古道（舉例）：大坳古道（九龍坳古道）、二坳古道（慈沙古道）
荃灣四約	包括海壩、葵涌、青衣及石圍角四村。組成「荃灣全安局」，負責維持荃灣區的治安，調解鄉民之間的糾紛，在荃灣天后廟集會討論如何應對村中大事。 墟市（舉例）：元朗墟 古道（舉例）：元荃古道

沙田九約	可能源於清光緒元年（1875），包括大圍約（積存圍）、田心約（田心圍、新田）、徑口約（上徑口、下徑口、顯田）、隔田約（隔田、山廈圍）、排頭約（排頭、上禾輋、下禾輋、銅鑼灣）、火炭約（火炭、拔子窩、落路下、河瀝背、九肚、石榴洞、山尾、黃竹洋、長瀝尾、凹背灣、龜地、禾寮坑、赤坭坪、馬料）、沙田頭約（沙田頭、作壆坑）、沙田圍約（沙田圍、多石、灰窰下、茅笪、圓洲角、王屋、謝屋）、小瀝源約（小瀝源、插桅杆、十二笏、牛皮沙、大南寮、石古壟、黃坭頭、觀音山、芙蓉別、茂草岩、老鼠田、南山、花心坑、梅子林）。 墟市（舉例）：大埔墟、西貢墟、九龍街 古道（舉例）：大坳古道（九龍坳古道）、二坳古道（慈沙古道）、穩坳古道
蠔涌六約	包括蠔涌鄉（蠔涌村、大藍湖、莫遮峯、竹園、南邊圍、大埔仔村、相思灣村、蠻窩）、沙角尾鄉、北港鄉、大網仔八鄉（黃毛應村、石坑村、坪墩村、鐵鉗坑村、氹笏村、大埔仔村、蛇頭村、大網仔村）、北潭涌六鄉（斬竹灣、黃麖地、北潭涌、黃宜洲、鯽魚湖、北潭）、十鄉（大環、南丫、山寮、沙下、早禾坑、禾寮、黃竹灣、昂窩、浪逕、澳頭）。 墟市（舉例）：九龍街、西貢墟 古道（舉例）：城門坳、九龍坳古道、慈沙古道、觀音山坳古道、大埔古道、西貢古道、將軍澳古道、鯽魚灣古道、大腦古道、西沙古道

雙魚洞：內有九個分約，分別為第一分約林村約、第二分約新田約、第三分約龍躍頭約、第四分約船灣約、第五分約翕和約、第六分約太坑約（即泰亨約）、第七分約上水約、第八分約分嶺約（即粉嶺約）、第九分約侯約。

第一分約 （林村約）	包括上白牛石、下白牛石、梧桐寨、寨乪、大陽峯（大芒峯）、麻布尾、水窩、坪朗、大菴山、小菴山、龍丫排、田寮下、新塘、新村、塘上村、鍾屋村、社山、新屋仔、放馬莆、坑下莆、較寮下、圍頭、南華莆、蓮澳李屋、蓮澳鄭屋等二十六條村。當中有六甲制度，沿用至今。（第一甲：大菴山、坪朗、龍丫排、小菴山、田寮下、新塘、蓮澳等；第二甲：寨乪、水窩、大菴；第三甲：新村、社山、新屋仔等；第四甲：大陽峯、白牛石、梧桐寨、麻布尾等；第五甲：塘上村、鍾屋村、放馬莆等；第六甲：坑下莆、圍頭、南華莆等。）每甲需輪流到林村天后廟向天后拜祭，周而復始，稱為「做禡」。 墟市（舉例）：大埔舊墟、太和市 古道（舉例）：觀音逕、蓮澳古道
第二分約 （新田約）	包括「三圍六村」，三圍即仁壽圍、東鎮圍和石湖圍，而六村是指安龍村、永平村、蕃田村、新龍村、青龍村和洲頭。 墟市（舉例）：廈村市、元朗墟 古道（舉例）：無（有鄉村小徑來往）
第三分約 （龍躍頭）	包括「五圍六村」，五圍即老圍、麻笏圍、永寧圍、東閣圍及新圍，而六村是指新圍、新屋、老圍、永寧圍、龍塘、大廳，後來再加萊洞、鶴藪、丹竹坑、萬屋邊成十村。 墟市（舉例）：大埔舊墟、沙頭角墟、深圳墟 古道（舉例）：大埔逕、黎峒逕
第四分約 （船灣約）	船灣有十二條村，即詹屋村、礄頭角、李屋、陳屋、黃魚灘、蝦地吓、沙欄、圍下村、洞梓村、井頭村、鴉山村、布芯排村。（按：除布芯排村外，其餘十一條村皆屬集和約。在 1819 年《新安縣志》內，已有莆心排〔布心排〕的紀錄。於 1823 年已有十姓宗族，分別姓范、賴、鄧、葉、陳、彭、邱〔或丘〕、劉、羅及李氏。現村內仍保留陳氏、劉氏、葉氏和羅氏等祠堂。 墟市（舉例）：大埔舊墟 古道（舉例）：鳳馬古道、沿海邊鄉村小徑往來

第五分約 （翕和約）	所屬有泮涌、南坑、鳳園、上黃宜坳、下黃宜坳、大埔滘、半山洲、新屋家、張屋地、碗窰洞（包括上碗窰、下碗窰、荔枝山、圓墩下、打鐵岰、燕岩）等村。後來為平均分配福利，以泮河（土名大河瀝，現稱大埔河）為界，河以上為上約，即上碗窰、下碗窰、荔枝山、桃源洞、圓墩下、打鐵岰、半山洲、新屋家、張屋地及燕岩；河以下為下約，即泮涌、南坑、鳳園、上黃宜坳、下黃宜坳、大埔滘。後來因墟市（大埔新舊墟）之爭，泰亨文氏組成大埔七約（包括泰亨約、林村約、翕和約、集和約〔由原來船灣加入沙螺洞張屋、李屋兩村及下坑村組成〕、樟樹灘約、汀角約、粉嶺約），支持成立新市，後稱太和市。（按：一、樟樹灘約原由樟樹灘村、大埔尾村及赤坭坪三村組合而成。從1898年《香港全圖》中，樟樹灘歸翕和約範圍內，但約內未見其名，直至大埔七約出現獨立成一約。後來赤坭坪村因政府改編屬沙田區而脫離樟樹灘鄉。二、汀角約由七條村組成，包括汀角、上山寮、下山寮、犁壁山、蘆慈田、龍尾、大尾督〔今稱大美督〕。三、為維繫大埔舊墟的村落，組織成為聯益鄉，包括大埔舊墟、營盤下竹坑、新圍仔、大埔頭、水圍村、錦山村、馬窩村、石鼓壟、大窩村、梅樹坑、元嶺李屋、元嶺葉屋、九龍坑、陶子峴、泮涌新村、運頭塘、運頭角、魚角、布心排、坪山仔、元洲仔、三門仔，共二十二條村。） 墟市（舉例）：大埔舊墟、太和市 古道（舉例）：鳳馬古道、碗窰古徑、燕岩古道、大埔逕、城門坳、稔坳古道
第六分約 （太坑約）	包括祠堂村、青磚圍（中心圍）、灰沙圍、坳仔、泰亨新圍、彭屋、泰亨天后廟及觀音廟。 墟市（舉例）：大埔舊墟、太和市 古道（舉例）：大埔逕
第七分約 （上水約）	包括門口村、莆上村、大元村、中心村、上北村、下北村、興仁村和文閣村，而歷史最悠久的上水圍則改稱「圍內村」，合共九條村。 墟市（舉例）：石湖墟、深圳墟 古道（舉例）：扶地坳（虎地坳古道）

第八分約 （分嶺約）	即粉嶺，有村落如粉嶺圍（粉嶺村、北圍、南圍、南便村四條鄉村）、粉嶺樓、掃捍埔。
	墟市（舉例）：石湖墟、大埔墟
	古道（舉例）：大埔逕
第九分約 （侯約）	包括河上鄉、金錢、燕崗、丙崗、蕉逕。
	墟市（舉例）：元朗墟、深圳墟、石湖墟
	古道（舉例）：扶地坳、牛潭山廟徑

沙頭角洞：約 1820-1830 年間，沙頭角有十約：

第一約 （鯊魚涌各村）	包括溪涌、土洋、官湖、金龜村等（仍待考證）。
	墟市（舉例）：大鵬王母墟、龍崗坪山墟
	古道（舉例）：金龜古道
	按：後來因新界租給英國，第一約屬於中國大陸。
第二約 （鹽田各村）	包括西山下、黃碧圍、鴻崗圍、小莆、屯圍、江屋、坳背、龍眼園、庵下等（仍待考證）。
	墟市（舉例）：鹽田墟、東和墟、沙頭角墟
	古道（舉例）：鹽田逕、黎峒徑
	按：後來因新界租給英國，第二約屬於中國大陸。
第三約 （上下保／六鄉）	包括牛欄窩、暗徑、沙井頭、元墩頭、官路下、山嘴。
	墟市（舉例）：東和墟、沙頭角墟
	古道（舉例）：黎峒逕

第四約 (蓮蔴坑)	包括蓮蔴坑村、新桂田、深圳河以北的長嶺村及徑肚等地方。 墟市（舉例）：深圳墟、東和墟、沙頭角墟、橫崗墟 古道（舉例）：竹山坳古道、禾徑山廟徑 按：蓮蔴坑村原有一條古道沿深圳河邊通沙頭角墟，後改建為邊界巡邏通路。蓮蔴坑村內仍存有一塊問路石。
第五約 (三鄉/三和堂)	包括担水坑、新村、木棉頭、塘肚山、沙欄下、榕樹澳。 墟市（舉例）：深圳墟、橫崗墟、東和墟、沙頭角墟 古道（舉例）：禾徑山廟徑、黎峒逕
第六約 (麻雀嶺)	包括上、下麻雀嶺、石橋頭、鹽灶下、大塱、烏石角。 墟市（舉例）：深圳墟、橫崗墟、東和墟、沙頭角墟 古道（舉例）：禾徑山廟徑、黎峒逕
第七約 (禾坑)	包括上、下禾坑、坳下、萬屋邊、崗下。 墟市（舉例）：深圳墟、橫崗墟、東和墟、沙頭角墟 古道（舉例）：禾徑山廟徑、黎峒逕
第八約 (南鹿約/南鹿社)	包括南涌（李屋、張屋、楊屋、鄭屋、羅屋、大灣）、鹿頸（黃屋、陳屋、上圍）、鹹坑尾（南坑尾）、雞谷樹下、石板潭（林屋）和上、下七木橋村。（南涌、鹿頸、石板潭共同組成南鹿社） 古道（舉例）：黎峒逕、橫七古道、藍屋走廊、南馬古道
第九約 (慶春約)	包括荔枝窩、鎖羅盆、三椏村、梅子林、蛤塘、小灘、牛池湖。 墟市（舉例）：深圳墟、東和墟、沙頭角墟 古道（舉例）：苗三古道、鎖羅盆古道、媽騰古道、烏涌古道、荔谷古道、烏谷古道（不經分水坳）、蛤梅古道、梅子林古道（近稱梅坳古道）等

第十約 （南約／南沙洞）	包括船灣北岸的烏蛟騰、阿媽笏、九担租、苗田仔（上下苗田）、犁頭石、紅石門、橫山腳、涌尾、涌背，大尾篤東部的「船灣六鄉」的「上三鄉」（小滘、大滘、金竹排）及「下三鄉」（橫嶺頭[包括橫嶺背]、涌尾及涌背）。 墟市（舉例）：深圳墟、東和墟、沙頭角墟、大埔墟 古道（舉例）：烏涌古道、烏谷古道、媽騰古道、苗三古道、烏犁古道、紅滘古道等

（見一七五頁：沙頭角十約示意圖）

至於萊洞、風坑、谷埔及吉澳，並沒有加入任何約。

因為坪輋區與北方深圳黃貝嶺張氏及南方的孔嶺區發生械鬥事件。因而有打鼓嶺六約和打鼓嶺四約之分。

打鼓嶺六約	包括週田、鳳凰湖、打鼓嶺、簡頭圍、塘坑、坪洋、松園下、竹園、香園圍及下香園等。以平源天后廟為核心，除為了全面調整平源河的水利問題外，也和維持境內治安有關。 墟市（舉例）：石湖墟、大埔墟、東和墟、深圳墟、橫崗墟 古道（舉例）：禾徑山廟徑、黎峒逕、週田村古道
打鼓嶺四約 （孔嶺四約）	又稱孔嶺四約，包括萊洞約（萊洞、萬屋邊、大塘湖）、龍躍頭約（龍躍頭、軍地）、丹竹坑約（新屋仔、龜頭嶺[後稱獅頭嶺]、丹竹坑、嶺皮、簡頭、嶺仔、鶴藪、孔嶺、流水響）、蓮蔴坑約（蓮蔴坑[包括孔嶺葉氏]）。打鼓嶺四約以孔嶺侯氏所建的洪聖廟為中心，每年相聚拜神兼商談約務。 墟市（舉例）：石湖墟、東和墟、深圳墟 古道（舉例）：禾徑山廟徑、鳳馬古道、黎峒逕、大埔逕、桔仔坳古道、竹山坳古道等

元朗洞：包括元朗六鄉、屯門、龍鼓灘、大欖涌。

元朗六鄉	詳下表*
屯門鄉	包括鍾屋村、順豐圍（今名順風圍）、麥園圍（青磚圍）、子田圍、黃崗圍（圿圍）、屯子圍、寶塘下、羊小坑（今名楊小坑）、永安村（藍地）及大園圍（新村）。 墟市（舉例）：元朗墟 古道（舉例）：無（全屬鄉村小徑）
龍鼓灘鄉	包括花香爐村、北朗、南朗、篤尾涌、沙埔崗及龍仔。 古道（舉例）：花香爐古道（花朗古道）
大欖涌鄉	包括大欖涌、掃管笏、大欖、清快塘、圓墩、田莆仔。 墟市（舉例）：深圳墟、廈村市、元朗墟、大埔墟、屏山市 古道（舉例）：觀音逕、錦田逕、元荃古道、南坑排古道、甲龍古道

　　*元朗六鄉，包括廈村鄉、屏山鄉、錦田鄉、八鄉、十八鄉和新田鄉。

廈村鄉	曾被稱為「一市四圍十三村」的大鄉，包括廈村市、祥降圍（前稱西頭里）、新圍（新慶圍）、錫降圍、輞井圍（屏山鄉）、東頭村、羅屋村、巷尾村、新生村、田心村、李屋村、新屋村、鳳降村、錫降村、紫田村（屯門鄉），現時包括白坭村、下白坭村、沙洲里（白沙仔）。
屏山鄉	包括屏山的「三圍六村」（上璋圍、橋頭圍、灰沙圍；坑頭村、坑尾村、塘坊村、新村、洪屋村、新起村）、沙江圍、橫洲六村（東頭圍、林屋村、楊屋村、福慶村、中心圍、西頭圍）、山廈村。屏山鄉有「達德約」，全盛期有多達 170 多條成員村落，並有「三山二鬱一洲」之說，所謂「三山」即屏山、山廈、橫台山，「二鬱」是蚺蛇鬱、掃管鬱，而「一洲」就是橫洲，其聯絡中心點在屏山的達德公所。

錦田鄉	共建有五圍，分別是北圍、南圍、泰康圍、吉慶圍及永隆圍。八鄉因早期共有八條村莊而得名，包括（橫）台山、上輋、下輋、蓮花地、員（圓）崗、長布（莆）、馬鞍崗、上村。八鄉古廟是維繫各村的核心地點，現存的同益堂，是最早成立的祖堂之一。同益堂的產業，按傳統在每年的觀音誕及秋分在八鄉古廟分別舉行齋宴及盆宴。當初每次於古廟演戲時，會分成四組鄉村，每村居民負責搬棚、送棚、抬戲箱及送戲箱等工作，稱為四本戲鄉村，四本戲村落包括：一、元崗、元崗新村、長莆、大窩、大凹；二、蓮花地、牛徑、水盞田、馬鞍崗、河背；三、上村、雷公田、甲龍、水流田；四、橫台山、水澗石、上輋、下輋。
八鄉	現有鄉村分別為七星崗村、長江村、長埔村、竹坑村、下輋村、河背村、金錢圍、甲龍村、蓮花地村、馬鞍崗村、吳家村、牛徑村、彭家村、石湖塘村、上輋村、上村、水盞田村、水流田村、打石湖村、大江埔村、大窩村、田心村、橫台山村、元崗村、元崗新村、雷公田村。
十八鄉	位於香港新界元朗區元朗市中心的東南面，本身由十八個鄉村組成，因為新界西元朗錦田一帶，鄧姓人多勢眾，在爭奪水土資源上，比許多雜姓圍村優勝，所以十八鄉一帶的村民，就組織起來，在大樹下天后廟起擔立鄉，以抗衡鄧族的欺壓，至今天后廟仍是十八鄉圍村一重要祭祀地點。 按：十八鄉現有鄉村分別為大棠村、山貝村、大圍村、下攸田、上攸田、大橋村、木橋頭、水蕉老圍、水蕉新村、瓦窰頭、白沙村、田寮村、西邊圍、東頭村、南邊圍、南坑村、英龍圍、紅棗田村、馬田村、深涌村、黃屋村、黃坭墩、港頭村、塘頭埔、楊屋村、蔡屋村、大旗嶺、山貝涌口、崇正新村、龍田村。 十八鄉之中的東頭約，約有百多年歷史，其中包括黃屋村、大圍、英龍圍、蔡屋村、東頭村（只姓駱部分）、山貝、楊屋村、攸田、港頭。 東頭約的組成，是因為要與屏山、廈村、錦田等大村對抗，約內村民有紛爭，會先經東頭約，未能解決，才上至十八鄉。
新田鄉	包括蕃田村、仁壽圍、永平村、安龍圍、東鎮圍、新龍村、青龍村、石湖圍、洲頭村。
	墟市（舉例）：廈村市、元朗墟、深圳墟 古道（舉例）：錦田逕、白欖古道、元荃古道、甲龍古道、大棠古道、南坑排古道、河背古徑、牛潭山廟徑

在《香港全圖》完成後的同年（1899）7月15日，港英政府憲報上所載，加入離島地區：

東海洞 （東海約）	包括西貢的浪茄、爛坭灣、黃坭洲、北潭涌、大望（網）仔、黃毛炭（應）、朗逕、南丫、大灣、沙角尾、牛寮、南山、隔柴墩（即隔坑墩）、朗尾、昂窩、北潭、插竹灣（即斬竹灣）、蛇頭、黃竹山、滘西、白蠟洲或龍船灣（即糧船灣）、樟木頭、高塘、赤徑。 墟市（舉例）：大埔墟、東和墟、深圳墟 古道（舉例）：榕北走廊、北潭涌古道、黃竹山古道、隔坑墩古道
東島洞 （東島約）	吉澳、坪州（即東坪洲）、塔門 墟市（舉例）：沙頭角墟、南澳（大鵬半島） 古道（舉例）：無（依賴水路）
西島洞 （西島約）	大澳、煤窩（即梅窩）、東涌、長洲、尼姑洲、赤蠟角、馬灣、青衣、平洲（即西坪洲）、龍鼓洲 墟市（舉例）：長洲墟、梅窩、大澳 古道（舉例）：以水路多，陸路有南山古道、東大古道、東梅古道

以上有些鄉村位處海濱，故設渡頭，村民利用水路出入，甚至開設橫水渡以接連附近兩岸地區村落。例如：

屯門渡	自屯門往大奚山白芒
白芒渡	自大奚山白芒往元朗
瀝源渡	自瀝源往大步頭
烏溪沙渡	烏溪沙往大步頭

此外，尚有赤尾渡、沙岡渡（沙岡古廟前舊置有餉渡）、麻雀嶺渡、烏石渡、羅湖渡等。

1899 年之後，英國統治擴大到新界，地方管治模式起了變化，鄉約關係淡化，不過鄉情仍存在。

發展至 1907 年，港府成立新界理民府，分為北約理民府和南約理民府。北約理民府再細分為大埔（包括沙田）、上粉沙打（上水、粉嶺、沙頭角、打鼓嶺，即北區前身）、西貢、元朗和青山（即屯門前身）五區；而南約理民府則細分為新九龍、荃灣和離島三區。往後隨着社會發展，交通網絡完善，行政區亦改變不少。

元朗新舊墟碑記

在廈村鄧氏宗祠附近今仍留有廈村市名（攝於 2016 年）

一　新界東北

❶ 八仙嶺、橫嶺、吊燈籠古道群

新界東北部有八仙嶺郊野公園及船灣郊野公園，兩者之間為新娘潭路。此路修建前，是船灣涌尾至降下坳，再通向藍坑尾（鹹坑尾）、河瀝背、雞谷樹下、鹿頸的通道，旅行界前輩稱之為「藍屋走廊」。今天尚見其餘下相連的古道，如烏涌古道或涌尾古道。

八仙嶺山脈

佔地甚廣，延伸至黃嶺、屏風山，銜接粉嶺之南山、水門山等山糸。早年交通不便，已故江山故人黃佩佳已有記述，並謂每當繞道八仙嶺側而往南涌，感覺如在萬山重疊之中。

船灣海北岸八仙嶺下：由大尾篤往大埔墟，昔日需沿羊腸小徑，經龍尾、蘆慈田、汀角、布芯排、礁頭角、船灣、牛角咀、下坑、鳳園、魚角、南坑，抵大埔舊墟。

船灣海北岸橫嶺山下：由涌背轉東向橫嶺山系

之下，亦即大埔海北岸各村，如涌尾、坭塘角、橫嶺頭、大龍、金竹排、大滘、小滘，於清末民初時期，均屬沙頭角第十約裏部分村落。既是沙頭角約，所以村民較常去沙頭角投墟。

橫嶺山系

　　橫嶺北坡多溪谷，從大峒起，西向大峒尾，有路下油坑頭坑，接苗田古道；東向大峒坳（即大坳），與觀音峒毗鄰。這裏古徑參錯，東通紅石門，西連下苗田，南達金竹排，北接三椏涌，昔日為孔道，今已荒棄。沿長排岋北落抵馬料坳（坳門），深入可抵馬料村故址。七十年代曾到此一遊，民居已倒塌，僅見一棵開了花的桃樹。再西行馬料坳，見有人於坑邊採集幼小黑白橫間條的蝦苗。

　　橫嶺山脈東伸，北為印洲塘，南為船灣海。山行者多取道苗田，登大峒，越大坳，過觀音峒、凹壩。這裏古徑相錯，乃紅石門通大滘

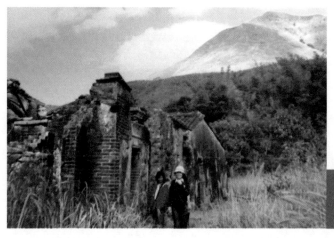

七十年代下苗田村上大峒，背景為吊燈籠。

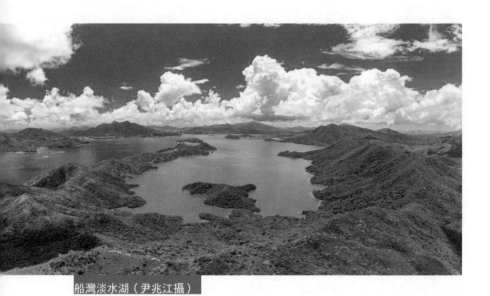

船灣淡水湖（尹兆江攝）

之要衝，故又稱紅石門坳或紅潭古道。繼續東行，為石芽頭、鹿湖
峒，以迄跌死狗，路分左右，東北走向者，宜稱「黃竹角半島」。西
南走向者，宜稱「虎頭沙半島」。以上地名，參考自〈黃竹角、虎頭
沙半島、橫嶺及船灣淡水湖〉全圖，作者黃岱峰，1994 年 11 月出版。

吊燈籠

　　與橫嶺相對，又是烏蛟騰以東向印洲塘伸延的山脈，又名大青
山。山高 416 米，能俯瞰印洲塘全景，是觀賞日出的好地方。國內
梧桐山、梅沙尖、七娘山均入眼簾。山頂背後有路分別通蛤塘（蛤塘
古道）、梅子林（梅子林古道），海岸邊則沿三椏涌、小灘而來，抵
荔枝窩，往後便是鎖羅盤。

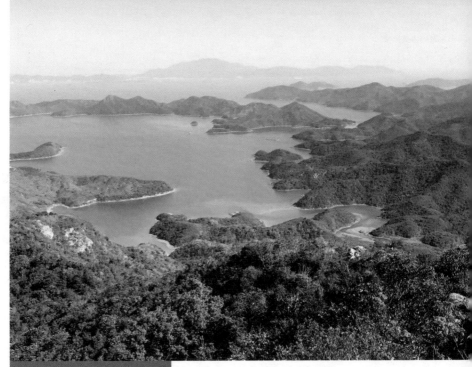

從吊燈籠賞印塘海（黃志強攝）

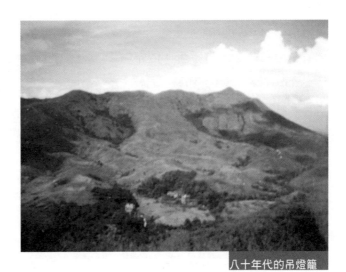

八十年代的吊燈籠

涌尾渡頭界石

涌尾與坭塘角有一渡頭，數年前於草坪見有一界石橫臥草叢中，字體粗糙模糊，大概寫的是：「右邊往龍尾大埔，左邊往渡頭滘尾」，界石對岸是橫涌口。（按：請參閱 043 頁「媽騰古道 新舊兩路」）

涌尾渡頭界石

「烏涌古道」（涌尾古道）

續沿北行，過大橫坑不遠有分叉路，於樹隙間斜藏有一塊問路石，上刻：「左往鹿頸深圳圩」、「右往烏蛟田東和」。經查證下，土名是獅子尾，故稱獅子尾古道亦未嘗不可。依方向指示，分別往深圳墟和東和墟。右行坡度緩升，須經買茶寮、灶凹潭、伯公橋抵烏蛟田[1]；左行須經新娘橋、三担籮石橋

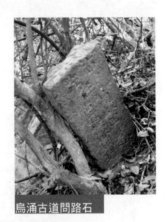
烏涌古道問路石

1 烏蛟田又稱烏龜田，現稱烏蛟騰，由新屋村、新屋下、嶺背、老圍、田心、河背、三家村組成。有李氏、王氏祠堂。烏蛟騰村地處僻遠，四周有吊燈籠（大青山）、橫嶺山系、八仙嶺山系環繞。天時地利下，這裏成為抗日戰爭時期東江縱隊港九大隊沙頭角中隊的根據地之一。現時在烏蛟騰村口，靠新娘潭路便有 2010 年重建的「烏蛟騰烈士紀念園」，有對聯云：「紀昔賢滿腔熱血，念先烈彌世功勞。」歷年來烏蛟騰村成為新界東北多條遠足路線的起訖點，漁護署並將部分山徑串連成新娘潭自然教育徑、烏蛟騰郊遊徑、鳳坑家樂徑、印洲塘郊遊徑、船灣淡水湖郊遊徑，以便遊人使用。

（大王坑），遇岔口，轉右可入烏蛟田，轉左可上橫七古道。若從岔口繼續北行，便經降下坳抵鹹坑尾、雞谷樹下村和鹿頸。

▌苗三古道 〉

　　烏蛟田東行有古道，過九担租，抵秋公頭，近年每逢 11 月吸引很多人前來拍攝紅葉。秋公頭隔麻竹坑口相對，有石橋。過夾口、絆死豬（左上路登犁頭石，背枕吊燈籠），落三丫涌，路徑稱為烏犁古道或犁三古道。

秋冬往烏蛟騰影秋楓樹紅葉的地方，稱「秋公頭」。

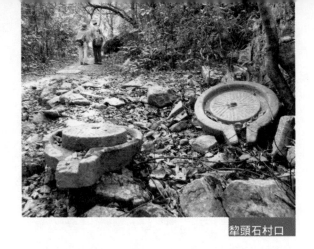

犁頭石村口

從右下路去分水坳（大排與芙蓉嶺之隔，大排有路上吊燈籠，芙蓉嶺有路入石水澗村[2]）。依湴田坑過上苗田村、下苗田村，烏槽潭接油柑頭坑，抵三椏涌口。自七十年代，旅行人士將自九担租起至這段路稱為苗三古道或苗三石澗，路段尚算平緩。秋冬期間，若下午從三椏村回，需留意時間，因秋冬日落後，天色入黑甚速。

媽騰古道 新舊兩路

在八十年代，經烏蛟騰村村民王華（已故）口述，該村有新路與舊（老）路兩條通道，通往沙頭角區的谷埔村。新路傍依田心村坑邊，迂迴進入山谷內，途經新園往阿媽笏村。路面寬闊，早在 20 年前，該路已是這樣子，至八十年代部分路面才由漁農處修建，旅行界通稱為媽騰古道。老路又稱舊路，由田心村山邊的石蹬古道直上，新舊兩路互接於大石盤，附近的減龍頭上，建有山火瞭望台。低位有平

2　中共廣東省臨時委員會和軍政委員會曾在石水澗召開了一次影響深遠的「烏蛟騰會議」，聽取各地區鬥爭情況的介紹，以及總結東江和珠江地區對敵鬥爭的情況和經驗教訓，為後來廣東省游擊隊打開局面，確立行動方針，時為 1943 年 2 月。香港淪陷，出現在新界東北區的是沙頭角中隊，烏蛟騰和南涌是大部常駐地，而上水、沙頭角、鹿頸、石水澗、沙螺洞是各中隊常駐地。大隊長蔡國樑，副大隊長羅汝澄，沙頭角中隊長莫浩波、鄧華。深圳沙頭角人張立青，是沙頭角中隊政治服務員，1943 年秋在夜襲吉澳敵軍的戰鬥中傷重死亡，葬於沙頭角石水澗中。

緩山坳，稱減龍坳，因有人賣茶，方便行旅，故又名賣茶坳。只因舊路山勢稍斜，天雨路滑時並不好走，加之沒有放牛割草的日子，遂使舊路人跡稀少，常被野草所掩。

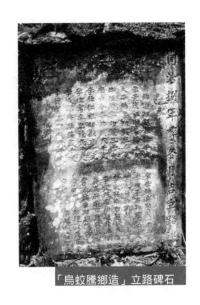

「烏蛟騰鄉造」立路碑石

在 1987 年間，筆者曾得悉舊路留存一塊立路石，惜荊棘叢生，不易尋找。1992 年 3 月上旬，再行經該處，四周曾被山火燒過，整條石砌古道暴露無遺，尋覓已久的立路石終於被發現。該石碑位於土名石芽頭上，在整條路徑中段的彎角處。上刻「同治捌年季冬月吉立路碑」十一字。同治八年即 1869 年，說明這條古道是在該年建造，碑頂有橫寫大字「烏蛟騰鄉造」，碑上助捐築路費者全都姓李。

舊路從減龍坳而下，偏向左面樹林落山塘，經螺山古墓往谷埔老圍，毋須經阿媽笏和分水坳，故以烏谷古道稱之。據當地老村民憶述父輩所言，早年交通不便，來自梅縣、鹽田、沙頭角的村民因遠赴南洋謀生，會先在沙頭角轉乘街渡往谷埔，再由此道往烏蛟騰，入黑才抵達。烏蛟騰村內有三間類似客棧小店的地方，最後僅存「昌記士多」，六十年代已荒廢了。又或只趕及往涌尾和坭塘角，後者亦有數間客棧和雜貨舖，次日再轉乘街渡往沙田瀝源篤。上岸後取山路跨九龍坳出九龍，再轉大船往南洋。同樣從九龍回，亦採取同一路線。（按：上段有涌尾渡頭界石。）

分水坳

離開阿媽笏，在草坡本應遙望到印洲塘美景，可惜如今周邊樹木叢生。昔日港英政府施行抵壘政策，負責邊防的踞喀兵，在分水坳周邊隱藏樹叢中，有時會突然現身檢查途經的旅行人士有否攜帶身分證。該分水坳是荔谷古道（荔枝窩、分水坳至谷埔）必經之路。另一條是經分水坳北行尖光峒坳落鎖羅盤村的鎖羅盤古道，路程稍遠。

分水坳路旁豎有一塊類似墓碑的石碑，刻有〈創修荔枝窩村直達東和墟大路小序〉，民國九年（1920）仲冬吉旦立。碑文中提及的荔枝窩村，位於沙頭角第九約（慶春約之首），與第十約（南約）各村共同集資修路直達東和墟（即今日之沙頭角墟）。其中發起人黃建常及黃建文兄弟都是荔枝窩人，兄弟二人後來於 1903 年往上水松柏塱建立客家圍。兄弟皆為華人領袖，第一屆鄉議局的成員，

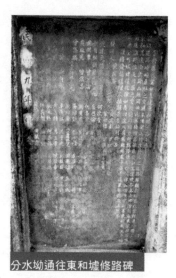

分水坳通往東和墟修路碑

黃建常更是捐款成立廣華醫院的總理之一。1927 年，他不忘捐款為荔枝窩興建小瀛學校，以往協天宮內兩個廳堂亦曾改作校舍。時移世易，小瀛學校現已改建為地質教育暨生態教育中心。協天宮曾於 2000 年代初前用作直升機救護隊的臨時診療所，惟此用途現已不復。

從分水坳落荔枝窩前，有一塊問路石，上面刻有「土名珠門田，

珠門田問路石

右往梅子林、左往荔枝窩」。往梅子林的古道，
又稱梅坳古道，至梅子林村前，接蛤塘古道抵
蛤塘村。

　　從分水坳北行落谷埔（宋氏、何氏、楊氏、
李氏），村落分有老圍、新屋下及內陸谷地，有
二肚、三肚、四肚及五肚，「肚」字是客家話中
「裏面」的意思。早年港英政府設置了理民府，
開始進行土地登記，方便劃分大家的田地，於
是便有了五個「肚」的出現。

　　將抵老圍時，亦見路邊立有問路石「左往荔
枝窩、右往烏交田」。這是高陂坳，是原先提及
的舊路，翻過減龍坳過來的，不經分水坳，是
往來烏蛟騰的快路，途中有螺山古墓。

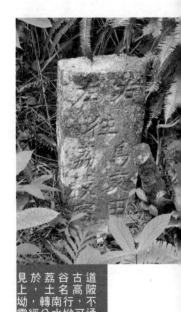

見於荔谷古道
上，土名高陂
坳，轉南行，不
需經分水坳可通
烏蛟騰，故以烏
谷古道稱之。

谷埔（文錦豪攝）

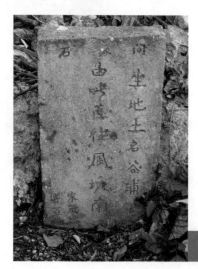

「往風坑南涌」
問路石

谷埔老圍楊記士多附近有更樓，田基邊亦有一塊字跡隱約的問路石，刻着「右往荔枝窩烏蛟田、左往鎖羅盆」，上山須經尖光峒坳。

谷埔曾有一位革命先驅宋青，參照廣州黃埔軍校總理大樓，親自繪製圖則，在谷埔新屋下村口建造啟才學校，時為 1931 年。學校富歐陸式風格，屬三級歷史建築物。建築現已廢置，下層是協天宮。海濱附近有問路石，寫着由此「直通往風坑、南涌」。至此已是沙頭角

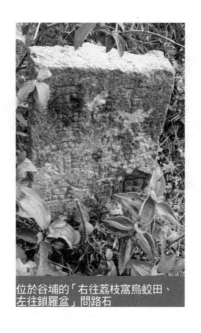

位於谷埔的「右往荔枝窩烏蛟田、左往鎖羅盆」問路石

海北岸，海濱昔日有渡頭，可乘艇過對岸的東和墟。若沿海濱北岸西行，過水浸嘴，可抵風坑村（張氏）。

續行過黃坭湖（山崗名），該處有「南螺朝北斗」穴，是禾坑李氏祖墳，重修後只見「由於年代久遠，墓誌不能盡錄」的碑文。進入雞谷樹下（朱氏、藍氏），再向前行便是鹿頸村口。

鹿頸

鹿頸村包括鹿頸黃屋、鹿頸陳屋及鹿頸上圍，是往南涌、雞谷樹下、南坑尾、七木橋、石板潭的必經之地，互相守望成沙頭角第八約。而第十約的橫山腳村處於三百米高，背枕八仙嶺山系的犁壁山，分有上、下村，近關爺坳有關帝廟（已廢），偏離烏蛟騰，但又與第

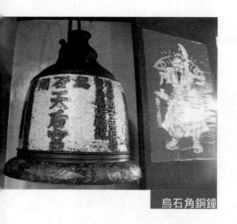

烏石角銅鐘

八約七木橋相近，有上、下村，內有水月宮（已廢），兩村早已搬離。村前留下石磴古道，旅界稱之為橫七古道。這古道可落鹿頸，或過水泉崗出南涌。

在附近不遠另有古道跨龜頭嶺，過平頂坳落馬尾下，旅界稱為南馬古道。鹿頸村村口昔日有渡頭，方便送貨物到東和墟，再至大鵬灣。

由鹿頸北行，過南涌、三門灘、膊頭下、白鷺林、石涌坳，便抵烏石角。該處是第六約（上麻雀嶺、下麻雀嶺、石橋頭、鹽灶下、大塱、烏石角）範圍，又是第七約（上禾坑、下禾坑、坳下、萬屋邊、崗下）通往東和墟必經之路。留意烏石角有天后廟，內掛有一銅鐘，鐘壁銘刻鑄：「東和墟，鄭昆泰店敬送，民國壬辰年（1922）冬月吉日立」。昆泰店位於東和墟橫頭街一號舖，店主鄭昆泰屬鹿頸村人，專營銷售鋸子、碗、碟子、瓷器、繩子、釘子等。

離開烏石角，東行進入沙頭角第五約（除榕樹澳在沙頭角海北岸外），經過塘肚、新村、蕉坑、木棉頭、上擔水坑村、下擔水坑村、山咀、沙欄下各村後，便抵達東和墟範圍了。

從 1899 年起，沙頭角十約中的南部八約轉歸英國管理，自此村民往來不便。1910 年廣九鐵路香港段正式開通了蒸汽機火車，1912 年新界沙頭角有小火車接通廣九線的粉嶺站，為時 17 年。歷經變故，東和墟的繁榮從此不再。

隨着時代變遷，香港行政區劃也有變化，上段南部八約大部分歸

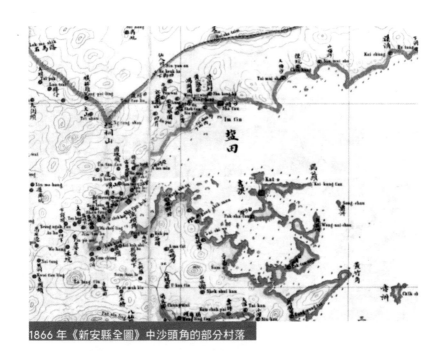

1866 年《新安縣全圖》中沙頭角的部分村落

入北區的沙頭角區，第十約的涌尾、涌背、小滘、大滘、金竹排、橫嶺頭等鄉村歸入大埔區。六十年代因建造船灣淡水湖的關係，該船灣六鄉村民被安排遷往大埔墟的陸鄉里。

於 2012 年 2 月 15 日凌晨起，香港實施開放，從蓮蔴坑（並非指蓮蔴坑村）至沙頭角分段，以及米埔至落馬洲管制站分段，縮減 740 公頃土地，並釋出沙頭角禁區範圍的八條村，包括塘肚坪村、塘肚、新村、蕉坑、木棉頭村、上担水坑村、下担水坑村、山咀，讓當地居民及其他市民無須禁區許可證，亦可自由進出，惟山嘴（咀）協天宮在香港一方仍屬禁區。

================= 後記 =================

　　為了推動香港郊區及活化鄉村，香港大學策動永續發展坊，聯同香港鄉郊基金、綠田園基金、長春社及荔枝窩村的居民於 2013 年底啟動「永續荔枝窩：農業復耕及鄉村社區營造計劃」，促進農地復耕、保育郊野的生物多樣性及保存鄉村文化。此計劃的另一項重點是活化及保育村落建築，運用傳統方法及物料修復由舊村屋組成的建築群。

　　環境保護署近年為保護偏遠鄉郊地區的自然生態、活化村落建築環境，以及保育人文資源和歷史遺產，亦於 2018年 7 月底成立鄉郊保育辦公室（鄉郊辦），推行資助計劃，使本地非牟利機構和村民互動協作。

　　以往東北小環走（媽騰古道、苗三古道），是新春最受歡迎的活動。如今環境改變，水陸交通比以前方便得多。不過，行進期間，也要顧及行程安排，有些地方是無補給的，需及早預備。據知目前三椏涌、荔枝窩、谷埔、鳳坑有膳食供應，但仍要帶些乾糧，以備不時之需。

以下交通工具可作參考：

小巴 20R：大埔墟港鐵站往烏蛟騰
巴士 275R：大埔墟港鐵站往烏蛟騰，只限星期日及公眾假期服務。
小巴 56K：粉嶺港鐵站往鹿頸
水路往荔枝窩：馬料水第三梯階碼頭（並非塔門及東坪洲碼頭），只限星期日及公眾假期服務。

　　早前漁護署新增了一條郊遊徑，名為「印洲塘郊遊徑」，由烏蛟騰經苗三古道至荔枝窩於三椏村，有一條支線前往西流江，之後折返三椏村，經小灘、蛤塘、梅子林及谷埔，以鹿頸為終點。

　　另一條「船灣淡水湖郊遊徑」全長約 15.5 公里，18 公里長，其路線為：馬頭峰→雞仔岋→橫嶺坳→大峒→觀音峒→石芽頭→鹿湖峒→跌死狗→鵝髻山→虎頭沙→長牌墩→副壩→主壩→大尾篤

　　大尾篤長達約 20 公里，路崎嶇，多浮沙碎石，務必準備足夠糧水。

二　大埔、粉嶺、打鼓嶺

❶ 鳳馬古道與鴉山古道

▌沙螺洞位置與歷史〉

　　大埔沙螺洞位處大埔九龍坑山、黃嶺與屏風山之間，約百多米高的高地河谷。約三百多年前，張屋、李屋兩大客家村已在此聚落。

　　張屋背枕九龍坑山，面對黃嶺、屏風山一帶。建於清康熙年間，開村祖是一對從東莞來的兄弟張仕琦及張仕清。村口有張氏家祠和東園學校（已廢）。

　　沙螺洞是李屋所在處，原名麻竹頭，與老圍同座落於麻山峒西麓下，乃黃嶺南伸之餘勢。李氏族人本來自惠州，後來族人李維仁（1684-1770）還與沙螺洞的張氏成婚，開枝散葉。李屋有老圍，並建有李氏家祠，背後有古道往

沙螺洞村

來船灣鴉山村。由於子孫繁衍，李屋在
蘇竹頭另建新圍，以單層一進式的排屋
組成，雖有李氏家祠，但現已倒塌，僅
剩餘整列排屋外牆，網上所寫的麻雀頭
應是錯誤音譯。排屋一角獨有一棵枝葉
茂密的粗壯荔枝樹，初步估計少說也有
200 年樹齡。由蘇竹頭東北行不遠抵老
圍，附近有地名細米崗，是張氏房塚。

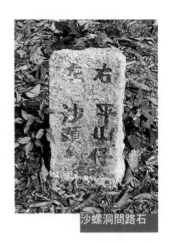
沙螺洞問路石

　　1892 年因太和市建立，出現大埔
七約[3]，沙螺洞是其中的集和約。張屋有擔水坑，李屋老圍有東坑，李
屋新圍有李屋坑。三坑水源充沛，村民昔日以農耕維生，種植水稻為
主，在沙質土地種甘蔗。故有沙園地，前人放置問路石，上刻：「右
往平山仔，左往沙頭角」，方便鄉民、行旅。

　　據《梅子林故事：鄉郊文化保育考見記》[4]記述，1941 年 12 月初
日軍進攻香港，當中步兵第 229 聯隊最先於 11 月 21 日由中山出發
南下，並從東線進攻，兵分東西兩路越過邊境。第 229 聯隊第三大隊
從東路入侵，在 12 月 8 日上午進入沙頭角，取道亞媽笏與梅子林之
間的山徑、坪輋及沙螺洞前往大埔。所知 1941 年 12 月，廣東人民
抗日游擊隊已派部隊分別進入港九地區、元朗和西貢等地方，與侵港

3　大埔七約是泰亨約、林村約、翕和約、集和約（即沙螺洞）、樟樹灘約、汀角約、粉嶺約。
4　鄭敏華、周穎欣、任明顥：《梅子林故事：鄉郊文化保育考見記》（三聯書店〔香港〕有限公
　　司，2022 年），頁 46。

日軍作敵後游擊戰。期間在沙頭角烏蛟騰村、三椏村、大埔區的沙螺洞、船灣、九龍坑一帶建立了農民自衛隊和新兵訓練隊。這些隊伍在武工隊帶領下，積極參加對日作戰、搜集情報、打擊匪特漢奸任務。

至 1960 年代，沙螺洞仍是梯田處處。大約在五六十年代，大埔仁興街有恆昌米機（趙氏經營）、廣福道均發米機（張氏經營），後者疑是沙螺洞村民開辦。當年附近村民收到穀物後，會擔去上址磨成白米。到 1970 年代，沙螺洞農耕生活改變，部分村民移民國外謀生，荒廢耕地漸增，慢慢演變成罕見的淡水濕地。

鳳馬古道、鴉山古道

多年來，發展商為保育問題與沙螺洞村民討價還價，但很少人談及沙螺洞是位處往沙頭角的重要通道。這裏還有兩條古道，其一是鳳馬古道，其二是鴉山古道。

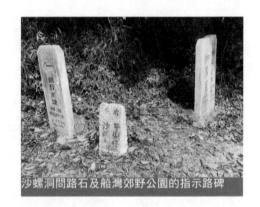

沙螺洞問路石及船灣郊野公園的指示路碑

鳳馬古道是上世紀六七十年代旅行人士將鳳園與馬尾下兩地名之首合稱的古道。經牛路、鳳園坳、伯公坳入沙螺洞，路左為對面岽，遠方為黃嶺、屏風山。在岔口有沙園地問路石，上刻：「右往平山仔，左往沙頭角」。依左方向往鶴藪水塘去，漁護署路牌指距離半公里，約半小時可到。途中行經水口田，過担水坑、馬腰排水口。這是担水坑、東坑、李屋

鳳馬古道問路石，與鴉山古道有關。

坑匯集之處，流向鶴藪灌溉水塘。

　　續行不遠見左邊樹叢裏有另一塊問路石，上刻：「右往大埔，左往船灣」。若從鶴藪方向而來，會看得清楚問路石的字樣。沿鳳馬古道繼續前行不遠，路邊有一塊四方大石，是單箱蝦公徑入口，料是上山種田的另一登山路口。若不留神，便會錯過。

　　沿途透過樹冠，偶然見到對面山景，這是屏風山向北伸展的「獅子嘔血」、釣神山、白燕岩。古道逐漸下行，經苗竹澗、雞公田、「六約路」界石、石徑咀，抵鶴藪出馬尾下，再沿禾徑山廟徑、打鼓嶺坪洋、東風坳而去，相距沙頭角墟之路更近。

　　在沙地園問路石見「右往平山仔」的指示，有人或誤以為同是鳳馬古道。其實平山仔是獨立一村，需繞同一山徑才到鶴藪、馬尾下，但路途稍遠。進入平山仔山谷，內裏有路去南山尾，可跨過屏風山落橫山腳一帶。

　　鴉山古道上段提到上刻「右往大埔，左往船灣」的問路石，右是行山人士常用的鳳馬古道，左是從李屋老圍的李氏家祠後面，下山往鴉山村[5]，稱鴉山古道，出洞梓、蝦地下便是船灣範圍。

　　上文的鳳馬古道起訖點皆路過鶴藪圍[6]蛇口嶺（有古墓「黃龍獻珠」），即今天白田村口，一般行山人士多匆匆而過，趕往乘搭巴士。

　　鶴藪圍附近建有綠田園，1988 年由周兆祥博士創立，積極推廣環境保護及綠色社會的思想。園內小徑旁草叢，仍保留一塊問路石，上刻：「往元朗、大布」。按地形及從舊軍用地圖比對，從問路石方向上行，昔日應有通道往企山坳（毋須往圓坳，即今天流水響道與鶴藪道之間）。企山坳是九龍坑山與龍山之間的坳位，也是流水響水塘限制車路的盡頭。沒有這問路石，大家或以為這桔仔山坳古道（流水響古道），只通往流水響，原來鶴藪圍是身處鳳馬古道與流水響古道之間。

5　鴉山是船灣聯村（十一村）之一，每年農曆十二月十五日或前後舉行歲晚的「酬神社」，而農曆正月十五日左右在船灣鄉大王爺社壇舉行「許神社」活動。船灣十一村仍有傳統保甲制度，分有七甲，每甲有社頭：井頭及鴉山甲（井頭的彭氏、鴉山的孫氏和林氏）、洞梓甲（葉氏）、圍吓甲（包括圍下村、碗頭角村的李氏）、咸田甲（包括詹屋村、碗頭角村的曾氏）、五福堂甲（包括陳屋村、李屋村、蝦地下村等五氏）、沙欄甲（包括沙欄村、碗頭角的陳氏）及黃魚灘甲（張氏）。各社頭分工合作，各司其職，如籌集資金購買祭品，協助購物、刨芽姑、佈置場地、編席號、拜神等。以上十一村屬集和約，而船灣的布心排除外。有羅氏「豫章堂」（三級歷史建築）。

6　鶴藪圍（鶴藪村）位於新界東北區，丹山河谷西南方盡處，背枕大嶺皮（有云是荔枝排山），前臨大片農地，與丹竹坑相隔，迎對龜頭嶺和屏風山餘脈（白燕岩）；村屋坐西南向東北，三排橫列，古老之炮樓也立於西南角，也是圍的後門。鶴藪圍是新界鄧族村落之一，村民多姓鄧，與鄰近之崗下和馬尾下村鄧氏村民屬同宗同源，但鶴藪圍的開基者卻是原籍廣東興寧的劉氏鼎興公。劉族與鄧族之祖先交情甚篤，鄧氏經常到訪，其後更應劉氏之請，到鶴藪圍與劉氏毗鄰而居。香港日佔時期，鶴藪圍曾經是東江縱隊港九大隊的基地之一；何禮文、戴斯德及譚偉程皆曾居於此，日軍欲解除其武裝並加殺害，村民鄧慶民不惜以性命保護高官。光復後，何禮文再次造訪該村以答謝村民，並贊助村中祠堂及其他建設。何禮文是英國人，卻是「中國通」，會講流利粵語，1940 年任副華民政務司。在戰爭爆發時，是「英軍服務團」其中一個重要成員，後獲封為爵士。該團主要工作是協助盟軍戰俘逃出香港，並藉此取得日佔香港期間的實際情況及第一手軍事情報。戰後於 1945 年，何禮文獲頒軍事十字勳章和 MBE 勳銜。

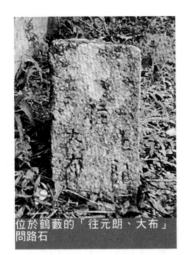

位於鶴藪的「往元朗、大布」
問路石

鶴藪更樓

================== 後記 ==================

　　過去 40 年，整個沙螺洞範圍一直成為發展商、村民、政府和環保團體的發展與保育爭議話題。直至 2022 年 6 月，政府落實以非原址換地方式，換取沙螺洞土地業權，由當局接手保育。政府指出，沙螺洞具極高生態價值，規劃長遠保育計劃時會引入適當人流控制措施，及劃分不同生境區域，以保護當地珍貴生態資源。換地消息一出，沙螺洞村民權益會正副會長隨即入稟高等法院，以其違反合約協議承諾提出司法覆核。詳情參考綠色力量網址：http://www.greenpower.org.hk

　　早年政府的「新自然保育政策」，將沙螺洞列為十二個「優先處理地點」之一，生態重要，排行第二，僅次於米埔內后海灣拉姆薩爾濕地，凸顯了當地獨特而珍貴的生態價值。

　　1990 年代，有研究昆蟲的專家在上址發現大量蜻蜓物種，包括全球首次發現的伊中偽蜻，及後亦記錄了首次於香港發現的扭尾曦春蜓；植物學家亦於當地山谷中發現至少一百種珍稀植物。

❷ 桔仔山坳古道 (又名雲水古道〔雲山下村至流水響〕、流水響至桔仔山坳古徑)

　　從大埔往粉嶺途中，過了泰亨鄉不遠，便是九龍坑村。村後背枕九龍坑山（主峰大山峒，高 440 米），山頂有轉播站，是衛奕信徑第九段必經之路。

　　九龍坑山下分佈大窩、元嶺、九龍坑新圍及九龍坑老圍。早年曾因發展馬路工程，村民向政府爭取與外間主要幹線連接，而成為新聞焦點。現在交通改善了，村內相繼多了由村屋改建成的洋房別墅。村前對開粉嶺公路與東鐵路軌，於 2006 年渠務署改善麻笏河時，屬於新界北部雨水排放系統改善計劃第一期 —— 大埔麻笏河及康樂園以北排水道建造工程。

　　九龍坑橋頭原有通往發射站的車路，後來被區內晨運客或行山人士作為行山徑，據知該車路於 1950 年由英軍部建成吉普軍路，被定名為「伯德萊吉普車路」。自橋頭直上九龍坑山發射站，其下段路口，經黃坭硤、坳背嶺至桔仔坳。路邊有戰時建築遺物，原為北區前線哨站，亦為公路及鐵路防線，以防日軍從北面邊防攻入香港境內。不過戰事開始，英守軍已經撤走。重光後，再有英軍留守，以偵察北方華南一帶動態。

　　今天九龍坑涼亭是小巴站落腳點，附近有山記士多。沿着吉普軍路上行，經過荒廢的軍事設施，距離盤王古廟背後不遠，便抵桔仔山坳。這是九龍坑山與龍山之間的坳位，也是流水響水塘限制路的盡頭。

　　南海黃垤華撰寫的《香江方輿輯要》中，對於桔仔山坳背後地理

環境有以下描述：粉嶺九龍坑山西北，為龍山頂，土名大山尾，高370 米，下接桔仔坳（英文名雀峽），越之而起，有五峰相連，為五朵芙蓉，或曰龍山，高 357 米，位龍躍頭之上。龍山五頂，自西而東北，首起者曰埋山、次曰神山、三曰大嶺、四曰龍山頂、五曰麒麟頭。龍山之東為龍山背，其勢陡峻，下開一峽，有田稱龜地壟，與大丫砝（高 278 米，現今地圖誤作石坳山，頂有山火瞭望台）接脈。兩山夾峙間，為昔日九龍坑通流水響要道。其南為坳背嶺，以多山桔故，別稱桔仔山，又有桔仔山坳之稱。

龍山與大丫砝之間有一條石蹬古道，從流水響上，經龜地壟，抵雲山下村，跨桔仔山坳，下通九龍坑老圍。是昔日林村、泰亨及九龍坑等村民往來沙頭角必經之路，也是大埔逕[7] 交接點。雲山下村約於 1915 年在陳氏家族全遷往九龍坑後便已荒廢。日佔時期，該偏僻山徑被人作為走私之用。走私客用擔挑火水、火柴、番梘及一般藥物與日用品前往內地龍崗、淡水各墟販賣。回程時，又順道買些米、糖回來。

桔仔山坳古道之北為麒麟頭（高約 340 米），下引企山峒通流水響村，李氏村民視之為鎮山，又稱為大人峒。據李添福《新界客家村情懷》記載：流水響村李氏開基始祖乃德和、文連、潤龍三公等，

7 每逢五年一屆的泰亨鄉太平清醮，泰亨鄉緣首手持着「大埔逕土地福德正神之神位」紅紙前往康樂園內請神，打醮完畢後又再請神回位。大埔逕在清《新安縣志》裏有記載，從地理環境看，古道由大埔而來必經泰亨鄉，上路接桔仔山坳，下路經橋頭、塘坑，曾有古橋。（《新安縣志》卷四山水略都有記載，塘坑橋在六都大步逕下），可惜政府為整治水利而拆毀之。大埔頭鄉的十年一屆太平清醮，原來也來康樂園同一地點接神，稱上逕（現康樂園第九街鐵閘背後）。

他們移居此地建村及發展，其後另有部分村民遷至大埔元嶺李屋村居住。

另有一說法來自《粉嶺區鄉村尋根歷史探究》，流水響村村民源出隴西興寧縣，先祖李相彩生於乾隆辛卯年（1711），後南下定居粉嶺流水響村，於 2010 年 11 月重修李氏家祠。

流水響在清朝嘉慶二十四年（1819）編的《新安縣志》已有記載：「流水響潭在五都發源處有數石井，天造地設，深約尋丈，春夏溺如飛瀑，秋冬則淙淙細響。」現今已築壩成流水響水塘，越此為軍地河，下流與梧桐河匯。自上游建有流水響水塘 [8] 後，就再無流水響聲。

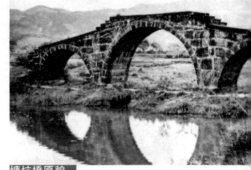

塘坑橋原貌

現時桔仔山坳古道在漁護署修建後，成為流水響郊遊徑，起訖點均在流水響水塘附近，全長約 4.4 公里，走畢全程約需兩小時。郊遊徑有龍山橋、涼亭、露營場地、燒烤場、洗手間等設施。若從桔仔山坳上達衛奕信徑第九段，直登九龍坳山再下大埔頭，步程時間便需要加長。

從流水響郊遊徑起點向東南上行，至山火瞭望台，附近的山崗有土名荔枝排及松山背，再繞過東坡之一大片丘陵地帶稱坪頂窩，窩上可東

8　1968 年，因船灣淡水湖工程，須收集八仙嶺西北部的水源，因而在流水響村附近山谷興建灌溉水塘，一則用以灌溉附近農田，再則將集水經輸水隧道供應至船灣淡水湖。有了流水響水塘後，漁護署美化環境，將之納入新界東北八仙嶺郊野公園內，提高觀賞用途。

流水響水塘（尹兆江攝）

望龜頭嶺、屏風山及黃嶺一帶山系，若續向東行，可下鶴藪灌溉水塘。

流水響水塘四周是成齡的林地，周邊種了一排排的白千層樹，綠意盎然。近年多種了落羽杉（又名落羽松），隨着四季變化，其葉轉換成橙、黃、褐等不同顏色。特別是逢秋、冬季自然換上紅葉新裝，吸引不少愛好攝影的行山人士慕名而來。水塘是沙石底，在自然環境下，為不同的魚類提供了多樣化的生境。2003 年，漁護署在上址附近發現新蜻蜓品種，為灰白色腹部的赤斑總。

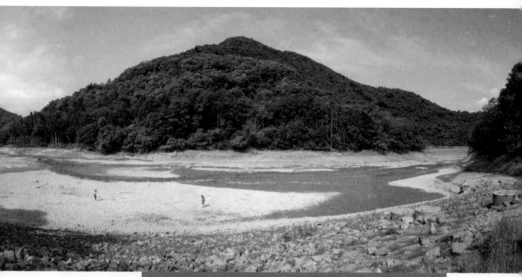

2021 年 4 月，粉嶺流水響水塘再度乾涸的情景。（文錦豪攝）

=================== 資料提供 ===================

1. 參閱郊區地圖 ——— 新界東北及中部
2. 前往九龍坑有 25B 小巴，來往大埔墟寶鄉街與九龍坑，途經太和港鐵站。
3. 粉嶺港鐵站外有 52B 小巴（往鶴藪），可於鶴藪道及流水響道的迴旋處下車。
4. 每年 11、12 月，流水響水塘旁的落羽杉紅葉及湖面倒影藍天白雲，是拍攝打卡熱點。

❸ 禾徑山廟徑

在粉嶺禾徑山與長山之
間，有廟徑之稱；因有長山
古寺，是萬屋邊村側之山
徑，即昔日往來沙頭角與深
圳間的要道。

長山古寺

長山古寺內有一口銅
鐘，上鐫「乾隆五十四年仲
春立」，這口鐘立於 1789
年，說明長山古寺建於二百
多年前。廟內供奉佛祖、觀
音及地藏王。有云長山古寺
亦一度作為旅客中途歇腳之
所，供應茶水。據廟內碑
記，是同治七年（1868）重建而成，該廟於 1998 年被列為法定古蹟。

寺前有一副對聯，是石刻門聯：「長亭惜別，古道臨歧，雨笠塵
襟人日日；山鳥鳴春，寺聲送曉，煙鐘風磬我年年。」門聯的字體
和沙頭角「鏡蓉書屋」的字跡相似，「鏡蓉書屋」四字是李培元寫
的，寫於同治壬申（1872）故懷疑此聯亦是李氏所寫。

相傳李培元是秀才，退休後即來長山古寺修行，為長山古寺寫了
這副對聯。這副對聯由於字跡有些剝落，近人用墨漆填上，誤把一些
字填錯，致不合對聯的格律。

「臨歧」的臨字誤填為「瞻」字，「寺聲」的聲字誤填為「公」字，都是因刻字經風雨侵蝕至僅得一些筆畫可見，便胡亂填上。這副對聯，上聯是寫從前鄉人出洋到沙頭角海邊落船時，送到長山古寺便依依惜別，所以有「雨笠塵襟人日日」之句，可見當時鄉人出洋之盛。下聯是寫李培元修持時的心境，年年敲經唸佛。由於附近鄉村的鄉民為先人打齋做七等法事，亦在長山古寺內舉行，故有人推測古時先人出殯時，後人會在寺前辭靈，據知每年長山古寺是有做盂蘭勝會的。

過往數十年裏，很多旅行人士途經長山古寺時，都會在寺門外欣賞和誦讀該對門聯。文字以陽文的行草塑出，因時日久遠，部分字跡漫漶不清，往往要重讀數遍才能意會當中的意思。

約七十年代曾引起兩位旅行前輩，對該對聯的下聯其中一字發表不同見解。其中一位指出聯中「寺聲送曉」的「聲」字應為「花」字，因塑造出來十分清晰，毫無疑問；另一位則持別的看法，指出現時所見的「花」字，實為「公」字的草書，只是剝落了部分。長山古寺被列為古蹟後，對這是「公」或「花」字都仍沒有一個定論。

筆者曾向深諳平仄格律的至親，亦是著名粵劇界編劇名宿盧丹老先生（已故）求證此對聯之謬誤，經他一番指證，確與上文魯金的文稿不謀而合。所以若懂得對聯平仄協調的人士，實更能貼近前人的生活真貌。

長山古寺至今猶存，門口已是禾徑山路，連貫沙頭角公路與黃茅坑山的東北垃圾堆填區。

據古物古蹟辦事處的官方介紹：長山古寺位於禾徑山廟徑，原稱長生庵，約於清乾隆五十四年（1789）由打鼓嶺區的萊洞、萬屋邊

和坪源合鄉約（包括坪洋、瓦窰下、禾徑山及坪輋）六條村落共同興建。不過 2012 年 8 月再見官方描述，有以下更改：長山古寺現時由沙頭角及打鼓嶺區內七村共同擁有，七村即坪洋、坪輋、禾徑山、萊洞、大塘湖、萬屋邊及蓮蔴坑。

在 1991 年，筆者又再行經長山古寺，在寺內尋獲一塊預備丟棄的殘舊木牌匾，該牌匾記述募捐者名單，在民國九年庚申歲（1920）重修，包括捐款村民姓名

木牌匾

和款項若干，均以元、毛為幣值單位。最重要是寫有鄰近的村名，反映出長山古寺當時名氣頗高，今天有部分村名是在華界內。

因木牌匾封蓋塵封太久，部分字跡並不明顯，抄錄時難免有錯漏。茲將村名抄錄如下：塘坊、坪洋、西澳、禾徑山、山嘴、簡頭圍、周田、鳳凰湖、石湖墟、深圳墟、禾坑、南涌、香園圍、大埔田、羅芳、黃貝嶺、鹿頸、蓮塘、山乙、新村、萬屋邊、烏石角、鹽田、沙頭角、坪輋、羅湖、李屋村、凹吓、鹽灶下、湖貝圍等。

同年 9 月 17 日，筆者將該見聞以〈長山古寺話滄桑〉為題，刊登在《文匯報》旅行版，後來得知學者夏思義博士親到長山古寺，將這塊木牌匾接返香港博物館中維修保存。

此事在同年 10 月 10 日的《明報‧街坊廣場》，即已故資深報人魯金的專欄裏亦有報導，並談及長山古寺的歷史，讓大家知道古寺是

應該被列為古物古蹟保存的建築物之一。

　　從長山古寺北行往坪洋，亦曾找到問路石的見聞：1999 年某月在打鼓嶺坪洋村附近，往瓦窰下路邊，在電燈柱旁的草叢中，找到懷疑斷裂為二的問路石，半插泥土中。長的一塊約二呎高、厚四吋，上刻「右往橫崗，左往深圳」；短的一塊細約十吋，下截字跡不太清楚。幸得鄉民之助，用鋤頭翻開泥土才勉強揣摩到已模糊的字體，由右至左寫着：「東去沙頭角，西去深圳，南去大布，北去干瀾」。從方向看，大布可能是大埔，而干瀾則是觀瀾。由於四通八達，相信該處是鄉民商旅必經的重要地方，而問路石立碑時間相信比香港開埠還要早。

　　坪洋村族姓陳，在打鼓嶺六約各村之中最早開村。據村民說，先輩曾由這裏經蓮塘坳到橫崗買米回來，立石地方土名絞蘆壩，經河邊過馬路才到瓦窰下村。

　　可惜幾年後舊地重遊，「東南西北」問路石已不知所蹤。餘下的

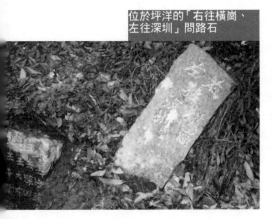

位於坪洋的「右往橫崗、左往深圳」問路石

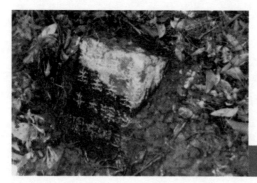

位於坪洋的「東南西北」問路石

一塊「橫崗」問路石卻被村民裝嵌在一塊大水泥的石座上，以作保存。

初見「東南西北」問路石時，以為是首次所見，及後繼續追尋，原來早在《香港碑銘彙編》[9] 當中已有紀錄東南西北方向，不過編書者不是用問路石，而是以路碑定位，見編號 32 的「路碑」，地點為元朗石山。碑文：「后廈海埗，名白鷺洲。東至担扦洲，西至白石，南至元朗墟，北至石廈乾担村。此泐石。後日以此為據。道光十九年三月在塲經泐人黃□□鄧□□仝立」（此碑現存香港歷史博物館）。

其後約於 2011 年，在甲龍古道找到另一細塊問路石，是第三塊刻有方向的問路石，由右向左寫着「北往台山深圳，西往錦田元朗」（圖片見 125 頁）。

離開坪洋問路石北行，過了東風坳、銅鑼坑，便是通往深圳墟的路向了。

9　科大衛、陸鴻基、吳倫霓霞合編：《香港碑銘彙編》（香港：香港市政局，1986 年），第一冊，頁 94。

三　九龍、沙田、大埔

❶ 蓮藕山與官富山古道群

從香港島扯旗山眺望九龍半島，不期然被氣勢磅礡的獅子山和飛鵝山整個連貫山系吸引着。它將九龍和新界分隔開，昔日南北往來，唯靠山嶺之間各山坳上的古道。如帶上歷史眼光行古道，需慢步而行；就以今天麥理浩徑第五段（大老山至大埔公路）為例，全長 10.6 公里，步行約需三小時，體力充沛者，多以快步完成，未必能領略當中生趣。

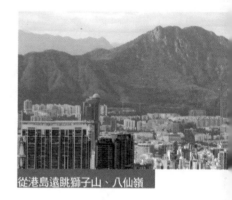

從港島遠眺獅子山、八仙嶺

下坳間路石

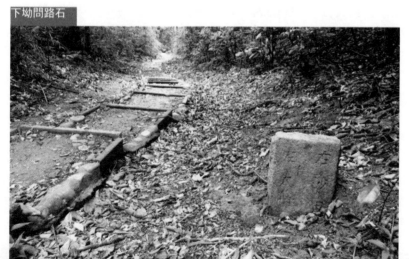

蓮藕山

又稱蓮澳山，狀若藕筒，有大蓮澳、小蓮澳之分。主峰名尖山（英文名鷹巢山），高 312 米；小蓮藕山（英文名吹笛山，今已音譯作琵琶山〔Piper's Hill〕）高約 230 米，西接昂峨山，中間為荔枝角坳。大、小蓮澳之間稱下坳，有問路石，上刻：「右往沙田，左往大埔」。

現時問路石向南面的教育徑彎角位，有一處隱蔽樹叢路口，路徑滿佈碎石，可落大埔公路（旁有電油站），昔日可通往深水埗、長沙灣蘇屋（村）範圍。

離開問路石附近琵琶山路北行，就是獅子山郊野公園內的鷹巢山自然徑牌坊入口，相對的是九龍山管理站，山火控制中心。

於 1980 年 1 月 19 日下午，漁農署在上址舉行首次「防止山火座談會」，目的在宣傳和教育，讓旅行人士認識參與防止山火工作之重要性。馬路盡處是通向琵琶山上的直升機坪和超高地食水配水庫，山上視野廣闊，可眺望尖山、麻龍山、走私嶺、城門尖（英文名針山）、膝頭峒（英文名金山）等山嶺。

橫過現今大埔公路，進入金山郊野公園範圍，過孖指嶺，山中有古道，為昔日城門通九龍要衝，常有走私客出沒其間。再北行抵城門坳，為昔日大埔通荃灣古道所經之處，這點印證之前問路石所指左往大埔是可通的。

今天交通方便，調轉方向從大埔公路五咪的石梨貝水塘站，行向鷹巢山自然教育徑牌坊，拾級右行，不到二十分鐘已見這問路石。

蓮藕山東向，越分水坳（英文名楊梅峽），為九龍與沙田之分界處，即入官富山範疇，首起者為煙燉山。

煙燉山得名由來

話說三百多年前，邊境守軍通訊設備沒有現時那麼發達，他們要在山上設墩台。墩台作桔皋，桔皋頭上有籠，中間放有薪草。一旦發現敵蹤，即舉火燃燒薪草以告急，各墩台看見後，也跟着燃燒薪草，叫做「舉烽」。敵人迫近，則增加薪草，使其冒出濃煙，叫做「燔燧」。日間燔燧，夜間舉烽。

此外煙燉又是傳播風訊的古老設備。每年 4、5 月至 8、9 月，南太平洋海面，多吹東南季候風。每當起風時，煙燉台成員會立刻燒起烽煙報訊，山下的人發覺山上升起峰煙，立即策馬西馳，沿着古道，一驛站一驛站的換馬，務求以最快時間，通知屯門外國商船揚帆歸去。

煙燉山一名，至今被歷史忽略而改寫成筆架山。再朝東去，經長坑嶺，過企坳（煙墩山與大坳之間的山坳，又稱鐵路坳），至大坳，這是煙墩山與虎頭山 [10] 之間的山口，乃沙田、隔田村通九龍的老虎岩、橫頭磡的衝要。隔田約、田心約、徑口約等村民多由隔田村而來，出橫頭磡往九龍城，簡單說是貫通大圍至九龍城的古道。

該山口土名大坳，英文名九龍峽，多年來多稱九龍坳，漁護署以此名豎有紀念牌並建香港回歸紀念亭，供遊人休憩，故有大坳古道或九龍坳古道之稱。有說大坳古道是昔日運載香料到香埗頭的路線，山上曾駐英軍，有軍事界石。有云是英國陸軍部於 1898 年租借新界後

10 自 1898 年，英國人接收新界後，因需斟察新界及新九龍地形，發覺虎頭山形態更似英人家鄉喜愛的獅子，威嚴勇猛，遂改名為獅子山。

九龍坳回歸亭

為增強防禦，將九龍北部包括獅子山一帶劃作軍事地段。

　　昔日該古道是官富司轄區內的路徑，又稱虎頭山凹，因路險難行，乾隆五十七年壬子歲（1792），由村民捐金，兩邊砌石，較前稍為平坦。正因如此，有「乾隆壬子古道運香必經之路」、「獅紅古道」之名（出自《沙田古今風貌》[11]），因而有些行山人士又以乾隆古道稱之。2021 年漁護署向郊野公園委員會推介十條選定的郊野公園古道，乾隆古道即預其中，另外九條古道是：茅坪古道、慈沙古道、元荃古道、橫七古道、苗三古道、荔谷古道、媽騰古道、犁三古道及甲龍古道。

　　以筆者愚見，對於用乾隆古道的稱號，年代相對空泛，舉例如國內有名的梅關古道，位於江西省大余縣和廣東省南雄縣交界的梅嶺

11　《沙田古今風貌》編輯委員會主編：《沙田古今風貌》（香港：沙田區議會，1997 年）。

上，是唐朝名相張九齡於開元四年（716）所開鑿。自古以來，後人也從不以唐朝（代）古道稱之。故用當地地名稱古道，對往來村民或商旅而言實清楚得多，可以知道何去何從。民間用名，多約定俗成，官方取名，宜慎加選用。

官富山

自煙燉山至赤望嶺，今人稱之為九龍山脈，即昔時方志古籍所云之官富山。上文提及的大坳，所面對的高聳危崖乃獅子山。獅子尾東接雞胸山，下坡抵沙田坳，又稱二坳。南行有慈雲水月宮下竹園村，是慈雲山往來沙田必經古道，故有二坳古道或慈沙古道之稱。

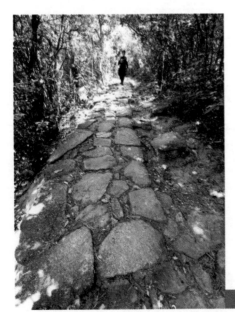

九龍坳古道（從天馬苑上）

光緒二十一年（1895）所刻之〈九龍城廟道橋路碑記〉有云：「自九龍以東，大坳、二坳、牛池灣、將軍澳、蠔涌圍等處，其橋路怕已次第收功，而惜於九龍之西，尚未經始也。」（摘取自《新界風土名勝大觀》）[12] 是可知當時九龍城以西一帶，皆無甚發展，如九龍仔、鴨仔湖、石硤尾等，亦蕞爾之小村而已。（按：文中大坳是指九龍坳、二坳是指沙田坳。）

沙田坳

因近沙田圍而稱。沙田圍約及小瀝源約等村民多取此道，由沙田圍上山，落竹園或蒲崗村作買賣。但居於沙田海西岸者，如落路下、禾峯、九肚村村民，則一般在半夜水退之際，涉水過河（水涵門），在灰窰下登岸，沿沙田坳上，經慈雲山往竹園及九龍城。若潮水稍漲時，便改泊曾大屋旁的淺灘上岸，所擔的柴和飼養牛隻的乾草方不致被弄濕，但路程則遠了。（按：附近有問路石，見「車公廟」字，其他字跡未明，待核。）循着灰窰下村小徑登山，徒步經九龍坳、沙田坳時已經烈日當空，便在路邊茶寮休息一會兒，買碗茶來解渴，每大碗茶一仙。然後繼續趕路，由沙田坳下山，經觀音廟，最後抵達蒲崗村。

12　黃佩佳著：《新界風土名勝大觀》（商務印書館〔香港〕有限公司，2016 年）。

觀音山坳

　　沙田坳東去是慈雲山（高 497 米），有觀音山坳，又稱上坳，英文名割草坳。觀音山村村民取道這山坳落慈雲山一帶，故以觀音山坳古道稱之，近年亦有以慈觀古道稱之。九十年代古道中段因山泥傾瀉被封，經當局修復後，並在周邊廣植樹林，路尚可通，但景觀大變，不及從前開揚了。

赤望嶺

　　過了觀音山坳，東去是大老山（高 576 米）觀景台，可欣賞九龍半島山巒，包括東山嶺、象山、赤望嶺等。赤望嶺今通稱飛鵝山（高 601 米），為官富山脈之最高峰，山上有電視及廣播電台發射站。

　　1898 年，中英簽訂《展拓香港界址專條》，將界限街以北至大鵬灣到深圳灣一線及多個大小島嶼租借予英國，成為香港殖民地的「新界」。其中界限街以北至獅子山以南一帶（九龍城、九龍塘、深水埗、石硤尾、長沙灣）稱為「新九龍」。在這之前，九龍寨城旁的九龍街已成貿易市場，雖不是官府認可的墟市，但名字仍散見於該區原居民的族譜內。它的範圍由白鶴山山腳近東頭村處開始，延至海濱。當時沙田村民分從不少於五條古道翻越九龍嶺而來。

② 沙田與大埔古道群

戰前沙田尚沒有墟市，近濱海村落，如小瀝源、烏溪沙、插桅杆、圓洲角、大水坑等鄉民，多取水路到大埔趁墟。每逢農曆一、三、五日為大埔墟期，直至沙田墟市誕生為止。

清嘉慶二十四年（1819），王崇熙編纂《新安縣志》有記載：「瀝源渡，自瀝源往大步頭，渡一隻，原承餉錢四錢。烏溪沙渡，自烏溪沙經大步頭，渡一隻，原承餉銀四錢。」可見當時趁墟之交通情況。

二十世紀時，烏溪沙有兩艘船隻，來往烏溪沙與大埔之間。順風的話，一小時可抵大埔滘；若無風，則需划兩三小時船才抵達。由烏溪沙至大埔滘，每位收費「龍銀」五仙。

談起圓洲角，不期然想起香港早期旅行家江山故人黃佩佳在《香港風土名勝大觀》書內提到的黿洲（圓洲角原名），當時新安縣北部及東北部居民，往來香港、九龍等地，所經路程，無論水陸遠近，必先取道至沙田，然後翻越九龍嶺。由海道至沙田，可免長途跋涉之勞。

由深圳、大鵬南來，亦有古道，不過山徑甚繁。由深圳來者，自深圳河旁起，經丹竹坑、萬屋邊、黎峒（萊洞）、楓園圍（鳳園）、大埔而至沙田；自大鵬城來者，經沙魚涌、鹽田、沙頭角、禾坑，會於黎峒，其路程則更遙遠。

咸豐年間（1850-1861），出洋風氣甚盛，鄉人之往香港者，亦多由此途徑，故黿洲角實為當時出洋門戶之一。清初，多石村、沙田圍村，以其田隴之關係，遂在黿洲之南築堤與沙田圍相接，日久成為往

來之孔道。其東又築堤以達鷹咀，以保障多石、插桅杆二村之田畝。

洲之西南有王屋村，沿岸稱水鹹門。該處頗為重要，清廷時設有釐廠。

大埔古道

黿洲角對岸是沙田九約的火炭約，鄉民分別自火炭村登山往大埔墟，途經龜地村（今稱桂地新村）、拔子窩，有問路石，上刻：「上往大埔」；搖斗坪過禾上墩、河瀝背村，沿迂迴山徑伸延至伯公坳、落碗窰、泮涌，抵大埔墟。在荔枝山與下碗窰間，據村民說，曾有問路石，上刻：「往九龍、荃灣」，因修路而消失。

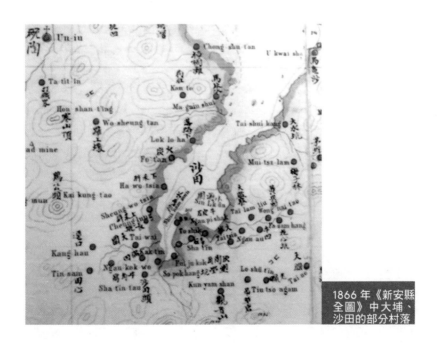

1866 年《新安縣全圖》中大埔、沙田的部分村落

山尾古道

火炭入龜地村直上山，抵茶寮坳，有光緒年的鄧氏古墓「獅子弄金錢」，附近為山尾，處於岔口，可與黃竹洋和搖斗坪、河瀝背相接。

由山尾上坳背灣，再由牛湖托、石榴洞、草山坳，分別轉往荃灣或經城門坳往大埔投墟，但以上村落早已荒廢多時。

稔凹古道

由馬料村經坑口偏右，東北行向稔凹，需經竹林路行上黃路，落山是大埔尾、赤坭坪、樟樹灘。換言之，樟樹灘村民往返火炭或沙田可循此徑。但現時上址不大好走，途中可加遊大埔滘自然護理區的黃色家樂徑。

遠在大埔公路未興建前，從沙田通往大埔尾的主要通道，就是通過黃竹洋、山尾村、河瀝背和稔坳，當年可供馬行的完整石蹬古道今日仍然可以追尋得到，而這條古道也是戰時日軍自廣東南下入侵九龍的一條進攻路線。

山尾村開基祖姓洪，由深圳南遷至火炭山上，以務農為主，以斬柴為副。於 1965 年開始遷離，分別遷到大埔、粉嶺、禾輋村及桂地新村。

四、西貢、清水灣

（見一七六頁：西貢區古道群示意圖）

❶ 西貢區古道群

地理環境

明朝萬曆年間（1573-1620），郭棐的《粵大記·廣東沿海圖》中出現了許多香港地名，包括今天西貢區的蠔涌村、沙角尾、榕樹澳、交塘村（現稱高塘）等，反而西貢一名尚未出現，直至和神父於 1866 年出版的《新安縣全圖》才見。

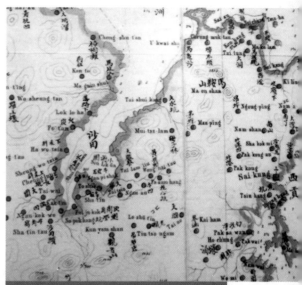

1866 年《新安縣全圖》中西貢、沙田的部分村落

　《香港山嶺志》記載：西貢背枕為連串高山所阻，繼官富山脈中之大老山，分脈東走，經三台嶺（別名東洋山），至尖尾峒（高 393 米），過黃牛山、水牛山，越大腦坳（別稱打瀉油坳，俗呼水牛坳）。前接企壁山、孖對魚山，為昂平廢村（關姓祠堂尚存）。再經風門坳登龍尾山，上大金鐘（別名昂平山，英文金字塔山，高 532 米），接於虎尾山。過坑槽峽，迎對着危巒壁立的馬鞍山（高 700 米）。因

此，西貢對外交通與九龍半島基本被隔斷。

昔日在未有車路時 [13]，西貢對外聯繫多靠水道及分佈山區鄉村的各古道。

水道：昔日從西貢乘駁艇到銀線灣（小清水），再徒步到坑口，坐船過筲箕灣。

陸路：昔日西貢與沙田東北相通，西貢鄉多與小瀝源約往來，叫賣鮮魚乾類貨物等。

路線大概如下：

（1）北港出發，經茅坪、石龍仔出大水坑，或由梅子林、花心坑、黃坭頭出小瀝源。（詳情見西沙古道）

（2）蠔涌出發，經大藍湖、百花林、茶寮坳、海關坳而出牛池灣或九龍城。（詳情見西貢古道）

西貢墟之西三條古道

據已故旅行界前輩梁煦華在《文匯報》內的文稿所記，西貢墟之西有三條古道：

其一是連接昂坪村（已廢棄）與西貢的昂坪古道。若套入行友慣用的因地賦名模式，可稱之為昂西古道。古道途經大水井，上開揚山脊，盡覽西貢墟、沙角尾、西貢內海大小島嶼。今天已成滑翔與露營

13 建於 1932 年的清水灣道是新界西貢區的主要道路，但西貢墟對外道路仍未發展。日佔時期，日軍為清剿游擊隊及加強對西貢地區的管治，迫使西貢村民開闢對外的泥路。在香港重光後，由駐港英軍及其戰俘改建成正規公路，稱西貢公路。至此，西貢對外交通及經濟發展大有改善。

勝地。此古道跨越昂坪後，向東北方下走馬鞍山村及烏溪沙一帶。

其二是通接茅坪坳與北港屋場村的屋場古道，或稱之為茅北古道，沿途在下段欣賞大頭竹坑的竹林隧道，坡度漸升，於上段可眺望蘋南笏半島及滿佈遊艇的白沙灣。這古道跨越茅坪坳後，向西北下行經茅坪、梅子林，後再分路通沙田大水坑和小瀝源。首、次兩古道大致是東西上下走向。

其三是大峴瀝古道，自北港坳的西南斜升至茅坪坳。起步點是從西貢至北港村上方的黃竹山村背後，與昂西古道起點接近。大峴瀝是來自昂坪和茅坪坳之間的山崗（高 373 米）土名。沿東坡緩升，又另有稜脊稱伯公瀝，曾見有伯公神壇，方便村民休憩和上香，祈求出入平安。1976 年有香客在神壇旁另建一座福德亭。古道上有引水壩，於 1960 年由政府建設，曾引水供山下北港坳一帶供村民使用。沿古道上行，不久接茅坪坳。

上述三條古道，以後者坡度平緩，石磴完整，輕鬆宜行，觀景開揚，今天群山環抱的昂坪是麥理浩徑第四段必經之路。現時在西貢大水井起步前，牆邊有一塊福德老爺善長捐款芳名重修路碑（1976年），相信是從山上移放此處。

西沙古道

旅行界很早便緊隨着鄉民足跡，以西沙古道（西貢往沙田）為行山活動之一。在六十年代，筆者曾逆走此線，從沙田曾大屋出發，傍村前田基去小瀝源，再從梅子林翻山坳向東而走。路程長，無補給，靠飲山水解渴，山徑上又沒有交通指引，臨入黑才去到西貢。

茅坪聯達五鄉公立學校（約攝於八十年代）

茅坪藤王受關注前的景象（約攝於 2000 年）

依正式西沙古道行，是從北港 [14] 上茅坪的一段古道，稱北港古道。茅坪是西貢、沙田山區的主要鄉村之一。它位於白田坑上游，東有鹿槽山，西有石芽山，兩者夾護下，劉氏擇地而居已二百多年，分佈有老屋、新屋。今天已成廢墟，而劉氏宗祠尚存。

茅坪可算四通八達，故五六十年代，茅坪建有聯達五鄉公立學校，為梅子林、茅坪、黃竹山、石壟仔和昂平的村童提供教育。九十年代只剩地基，後來香港郊野活動聯會曾發起旅行界全人集資建亭事宜。廢村公廁旁的樹叢中，有巨型樹藤，後被曝光裸露出來，成為打卡熱點，惟今年 6 月中旬，該樹的部分樹幹被鋸斷。

14　北港村是西貢區內大村之一，曾與蠔涌及沙角尾並稱三大農業區，村民分姓駱、鄭、李、梁、劉等。村前建有水務署北港濾水廠，為香港第二大濾水廠，村後有風水林及天后宮。北港相思灣聯鄉十年一屆太平清醮，最近的一次是在 2010 年 12 月 29 日至 2011 年 1 月 3 日舉行。過往北港村的祭祀制度是用「社」的組織，輪流擔當鄉村事務。在天后廟中有一木造的「社牌」，記錄了有「金、木、水、火、土」五個甲，每個甲下有多個社頭（社的領導人）的名字，代表他們負責祭祀的節日。輪值的甲要負責出錢買豬肉、酬神拜祭等事宜。而今為了從簡，所有祭祀事宜都由廟祝負責，村民再不需再輪甲了。

　　由茅坪坳落向梅子林一段，行友稱之茅坪古道。若西北經梅子林村跨過女婆坳，附近山坡有朝陽石（又稱陽元石），牛坳落花心坑被稱梅子林古道或梅花古道，下山後是黃坭頭、小瀝源。整條西沙古道現時在馬鞍山郊野公園範圍內，被有識之士冠名梅子林北港古徑，認為是馬鞍山歷史的重要見證，是研究香港以至華南地區歷史發展的重要資料。

　　回說在茅坪坳東面有支路往石壟仔，被稱為石壟仔古道。約在百多年前，有來自紫金的吳姓兄弟二人，在此開荒發展，至少已有六傳，有七戶人家，共計百多人。村後有石河，其中一個深入地底約有五六十呎，在日軍入侵時，曾成為幾百村民藏身之所。沿石壟仔古道下行，可通大水坑村。

　　在茅坪新屋附近橋邊，南上經黃竹山古道至黃竹山村（鍾氏），背枕石芽山之東南方。據 1911 年的人口報告顯示，此村曾有村民

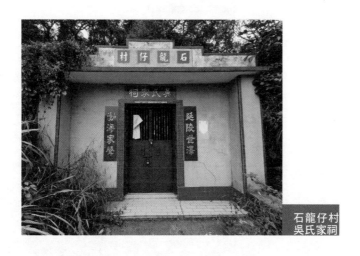

石龍仔村
吳氏家祠

101 人，現時人去樓空，經已荒廢及倒塌，遺下石砌矮牆和古道。古道上引，直登打瀉油坳，可下蠔涌。若從打瀉油坳東去，麥理浩徑第四段未到茅坪坳前，南下企壁山古道則通孟公窩路盡頭的墳場；沿車路下行，經過九天玄女義女堂、白沙台、佛光寺、大涌口或三塊田抵西貢公路。

除山行外，另一條路可由烏溪沙步行往十四鄉，路徑平緩得多。十四鄉包括坭涌、鴨麻寮、輋下、將軍里、樟木頭、企嶺下老圍、企嶺下新圍、官坑、馬牯纜、西徑、西澳、大洞、田寮下（大洞禾寮）、井頭、黃竹洋及榕樹澳等村落。

早年村民大多從事漁樵及農耕，趁墟主要是經水路往大埔墟。翻過水浪窩、經澳頭、大環村、沙下而抵西貢墟。

從坭涌行經輋下直出十四鄉碼頭，旁側矮丘稱赤角嶺，北盡處海岬稱赤角頭，對出企嶺下海中的小嶼稱三杯酒。過往流傳的鄉諺「將軍下馬飲三杯」就是指此地，又云「三杯酒，一嚿飯」，飯就是指井頭村東南的小嶼，土名烏州，又稱香爐山。潮退時，可涉渡。（按：清嘉慶《新安縣志》卷四〈山水略〉記載，三杯酒山在大步海中如三杯浮海而故得名。）後來有人又將三杯酒細分，因

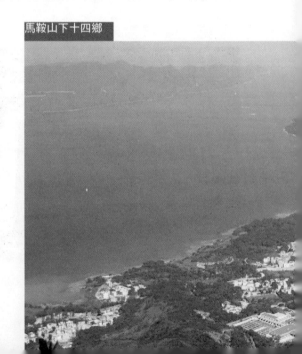

馬鞍山下十四鄉

其小島有五個小山崗，中間三個較細似小酒杯，兩端較大的則像沒有杯耳的茶杯，故又稱「三杯酒，兩杯茶」。

十四鄉雖然位於西貢北面，但行政方面卻歸大埔區的西貢北約。上址景貌近年大變天，部分路段也已改變，因新鴻基地產發展該區，暫時見有幾幢高樓落成。所知井頭鄰近海岸的沉積岩帶及井頭南與企嶺下老圍之間，有一大片潮間帶紅樹林沼澤。這片沼澤連接附近的淡水河流，並擁有泥灘、岩岸及大量紅樹林，是許多生物包括魚類、蝸牛、蟹類及水鳥的理想居所，故此將不受發展影響。

地貌改變，人口增多，政府會否將屯馬綫，由現時烏溪沙站，延長至樟木頭及坭涌以南一帶，以便興建大型公營房屋呢？相信在不久將來，官方自有定案。

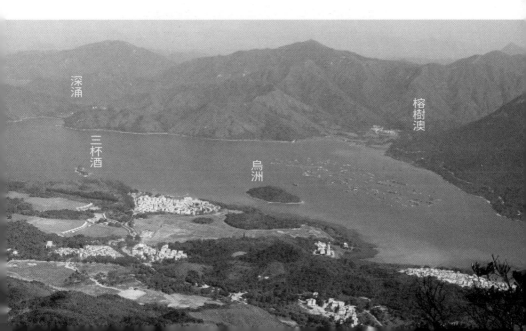

三杯酒

馬鞍山下十四鄉西沙公路大變天（攝於 2020 年）

❷ 西貢古道（又名蠔涌古徑）

2001 年《文匯報》旅行版有篇文章，談及在地政總署測繪處繪製的郊區地圖（西貢及清水灣）中可找到西貢古道，那是一條從蠔涌通大藍湖、百花林、飛鵝山茶寮坳、海關坳，抵九龍牛池灣的石蹬古道。從地圖看，距離西貢頗遠，但不知何故會名為西貢古道。

該路徑當時少人行，野草叢生，直至一次山火，露出一塊問路石才知道「右下蠔涌西貢，左下界咸大腦」。

蠔涌村在蠔涌河下游北岸，東臨白沙灣，三面群山環抱，西北有黃牛山與水牛山，西南有飛鵝山支系如枕田山、葵坳山，南有剃刀山（土名尖鋒嶺或鷓鴣山），合而形成一山谷。蠔涌村和蠔涌谷一帶幾條村落，大藍湖、莫遮輋、蠻窩、竹園和清水灣之大埔仔、相思灣等村，統稱蠔涌聯鄉，每隔十年舉辦太平清醮，已有三百多年歷史。當年村民為酬謝車公顯靈驅除瘟疫，於是在神前許下這承諾，至於村內的車公古廟亦有四百多年歷史了。（按：最近一次的蠔涌聯鄉太平清醮在 2020 年 12 月 24 日至 28 日舉行。）

昔日蠔涌村民及西貢各村的村民，如需到九龍進行貿易，就只有經西貢道或蠔涌古道出九龍，有云全長八公里。以南圍村民為例，除日常耕作和捕魚外，還會扒鹽、曬鹽。村民挑着一擔擔的食鹽，趁天未亮前沿這古道經過百花林，再由飛鵝山茶寮坳，走到牛池灣，或出九龍城賈炳達道市集。日佔時期，游擊隊也會以該處山頭作據點，與日軍作戰。

現時坊間旅行人士多從蠔涌車公廟方向入，過蠔涌村後，沿着陂

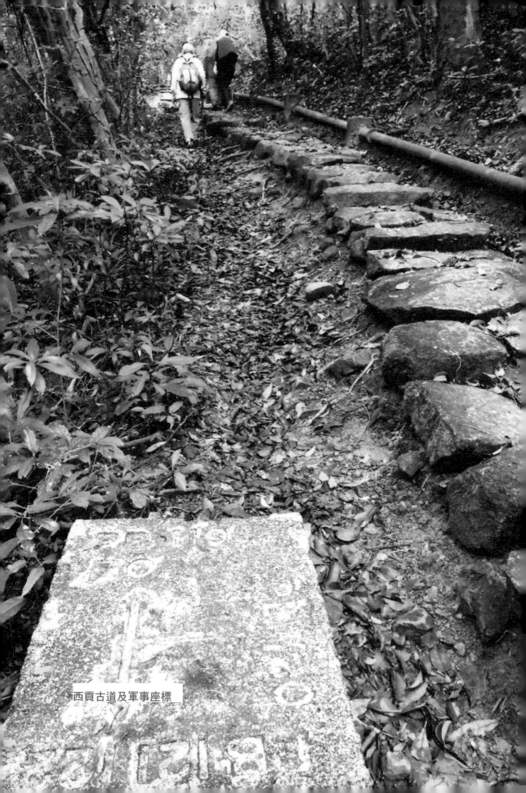

西貢古道及軍事座標

頭村、水口村指示牌前進，過石壆圍後便向大藍湖村去。在蠔涌路盡處，有涼亭，隨接西貢古道（衛徑）上百花林孫中山母親楊氏之墓地，再出飛鵝山道後散。亦有反方向而來，出蠔涌，這便算完成西貢古道之旅 —— 其實整段古道尚未完成，因為未能看到該問路石。

　　在路盡處的涼亭旁，是西貢古道的延續，若向下走，約半小時多過橋，不遠處便見到問路石，豎立分叉路中。石面的字朝向由上而來的人，寫着：「右下蠔涌西貢，左下界咸大腦」。留意蠔字從虫字，是正字。昔日涌畔每值潮退，有大大小小的蠔交錯夾雜沙石間，俯首即能拾取，故有蠔涌之名。曾試從問路石左行一小段，便被地主以「私人重地」為由封路了。若是通行無阻，直去便是界咸、大腦方向，不需經大藍湖。

　　折回問路石右行，路向迂迴曲折，需不時穿越密草，翻田基、過水坑（惟無難度），才接回牛背窩附近的出口，燈柱編號 VE9032，旁有鴨腱藤、海珊瑚等植物，從下行到此水泥路口大約個半多小時。以現場距離計，上行不遠是漢英學校（已廢）；下行路程頗舒服，過較剪屋分叉路口，轉向元嶺，在架空輸水管底下，行向水口，接馬路行出蠔涌車公廟或在蠔涌坐小巴返西貢。

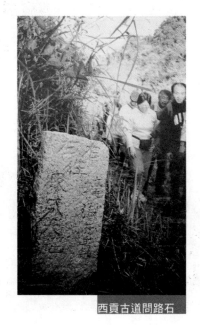

西貢古道問路石

政府於 2007 年將蠔涌河的南岸後移，提升流量，以紓緩水浸風險，並加入新的生態保育元素，包括河中棲息所、魚梯、折流裝置等，以提升河道的生態價值。工程在 2009 年完成。現時無論去程或回程，當行經蠔涌河，不妨放慢腳步，欣賞改善工程後河中生態環境和村民放養的風水魚（多款錦鯉品種），亦是一樂。

蠔涌河有風水魚

蠔涌鄉十年太平清醮

❸ 北潭涌與榕北走廊

　　北潭涌背枕西貢石屋山，山南導源龍坑（又稱榕坑），以其附近有花苗山，旅行界又稱花潭石澗。水流下抵中游再匯集，分別從畫眉山、岩頭山、牛耳石山、雞公山、雷打石山、太墩等數支坑澗南流入海，稱北潭涌。北潭涌分佈有六鄉，名斬竹灣、黃麖地、上窰、北潭涌、鰂魚湖、黃宜洲。

▌過路廊▶

　　十九世紀，廣東省寶安縣黃草嶺村的黃發升，原本是客籍造磚工人，為了擴展事業，與家人移居西貢斬竹灣畔，建立了黃宜洲村。後開拓外展，在北潭涌先建一座青磚大屋，除有居室外，並作雜貨店；在兩者之間開了一條有瓦遮頭的長廊，以供趕路的人避雨、歇腳、聊

過路廊舊貌

過路廊今貌

天，故稱過路廊 [15]。舊貌現已消失，遺址距離北潭涌關閘出入口數百米，附近為西貢郊野公園遊客中心。

上窰製石灰

住民有了經濟能力，便建窰立村，後稱上窰村。村屋地台有兩米高，更樓有五米高，遮蓋八間屋舍環境，以保護及防衛海盜或山賊偷襲。

村民從海邊拾取貝殼、蠔殼和珊瑚礁等材料製成石灰，供人作肥料或建築之用，生活遂有所改善。窰業盛極一時，高峰期工人有一百多名。海傍建有碼頭，村民能將成品經水路運往西貢墟出售。其他各

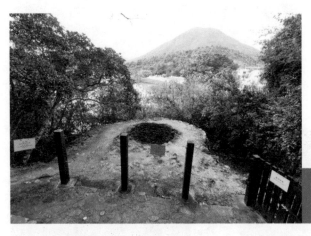

西貢上窰家樂徑，途經灰窰，對岸遠山是大王爺墩（又稱太墩）

15　政府在北潭涌築路通往萬宜水庫，自此村民無需再取道過路廊。2013 年，第三代屋主將青磚祖居拆卸並興建了三幢新別墅，曾以過路廊作新屋名。

鄉村民因利成便，有時也會前來乘搭。每天只有一班木船往返西貢墟，上午開出，下午由西貢墟返回。但遇風向不順時，船隻有可能滯留在西貢墟，往往入黑後才能返回北潭涌，家人唯有攜同燈籠往碼頭接船。

復興橋

北潭涌村因深處灣篤，受潮水漲退影響，往來渡頭非常不便。直至 1954 年，蒙理民府高志先生代向政府申請撥助英坭鐵枝，以及六鄉民眾與各界善長仁翁樂助鉅款始能落成，當時建橋村民熱心復興情懷，故用復興作橋名。建橋人名眾多，惟其中天主堂、幸運狩獵隊兩名字較為注目，反映那年代已有天主堂紮根傳播福音，而狩獵活動也仍盛行。據知在上世紀六十年代，每當農閒時（插秧前後及收割前後），鄉村父老會帶同獵犬和槍枝（當年政府有槍枝供市民申請狩獵）到附近山頭叢林狩捕食農作物之野獸。若有興趣研究，此事蹟可作探討題材。

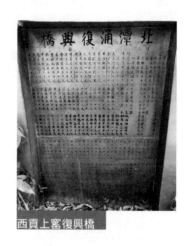
西貢上窰復興橋

信奉天主教

戰後因水泥建材興起，製造石灰的相關行業日漸式微。生活窮困下，有部分村民遠赴海外謀生，餘下村民會得到西貢聖心堂的生活物

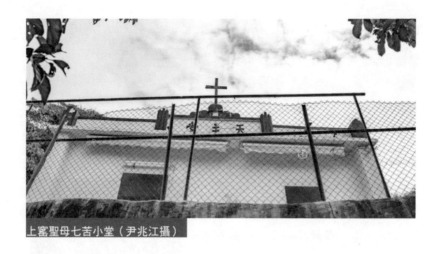

上窰聖母七苦小堂（尹兆江攝）

質配給，但需乘坐木船到西貢墟崇真學校領取麵粉、生油等糧油用品，這些援助吸引了不少村民入教。經過傳教士們的努力，不久全村村民都信奉了天主教。

榕北走廊（即榕樹澳至北潭涌之古道）

記得七十年代筆者曾到過過路廊一帶，屋邊有捷徑出鯽魚湖，再沿北潭村到榕樹澳，榕北走廊只是近代人給這古道的稱呼。它位處雷打石山、畫眉山間的要道，在榕樹澳繞過鰲魚頭、黃地峒，抵深涌。過去北潭涌村民若要外出，除從上窰的渡頭乘搭木船往西貢墟外，也會經榕北走廊，在深涌乘船至大埔。

在去深涌前，先抵榕樹澳，當地村民主要是方、成兩姓。六十年代初石屋山上的嶂上村民，若要去市區都要經過榕樹澳村，通常都會借宿一宵，翌日再去市區購置日用品。

石芽頂俯覽深涌（黃志強攝）

　　深涌三面環山（石芽頭、石芽山及畫眉山），迎對馬鞍山下企嶺下海的出口位。來自沙頭角烏蛟騰村李姓的分支，選此地建村，時為清乾隆年間。村前有大淺灘，建有堤圍。有文獻說這是由於天主教和神父鼓勵該處的村民建防波堤（堤圍），以便該村的土地得以擴展。這點筆者有所保留，因為客家人自會建堤圍及水閘，這是造地方法之一，未必需由外人提點。當山泥與閘一同圍封，淤積一段時間後，便能成用。若把水閘打開，讓水流將蝦和魚帶返後，把水閘關上，便能養殖生利。但後來堤圍日久失修，加上罕見颱風於 1874 年 9 月 22 日（清同治十三年，歲次甲戌）吹襲，致堤圍嚴重損毀。這颱風破壞了西貢的一切，災後重建不易為。

　　在和神父感召下，村民和天主教徒重建了更堅固的堤壘，這點筆者倒認同，至此深涌便有村民信奉天主教。於 1879 年，三王來朝小堂建立，現時的教堂重建於 1956 年，並在小堂內興辦鄉村學校，名

為公民學校。受天主教熏陶,整條村分有教堂圍、包籬仔、石頭峴、灣肚及灣仔等,統稱深涌。

深涌東行往蛇石坳、經雞麻峒之間,路面有勘探過的礦石遺跡,原來五十年代,曾有五福石墨礦務公司申請並獲發在此採礦的牌照。南山洞往白沙澳,是担柴山與石屋山之間的古道,現鋪上水泥徑,只餘蛇石坳落荔枝莊仍是石蹬古道。

大約三百多年前,起初有來自廣東寶安淡水田心村之許姓人家,選擇了西貢半島大藍蓋南坡之牛湖塘建南山洞村。後來子孫繁衍,許姓家族遂向外發展,有的遷到荔枝莊。在八十年代,人稱房叔的該村村長,曾在村中經營「天然士多」提供飲食。水陸旅行團體,喜預約假日中午在此包餐午膳。

戰時的深涌

在 1942 年 2 月香港淪陷期間,港九大隊成立後,根據大隊的指示,把大水坑村秘密交通站併到深涌交通站。深涌後面的嶂上村就是港九大隊主部,橫渡大埔海可到沙頭角涌尾交通站;向右可經南山、白沙澳、高塘村、土瓜坪和赤徑村與常備隊聯繫;向左可經榕樹澳、企嶺下到江水部隊去;還可以乘船到大水坑、到井頭或坭塘角上岸,與港九獨立大隊大隊長黃冠芳聯繫。

由此可見,深涌是港九大隊的重要交通總站,陸路路線長、地點多,包括九龍油麻地,西貢梅子林、黃毛應、北潭涌、白沙澳、赤徑,以及背後石屋山的嶂上大隊部,水路有渡頭用艇渡海到沙頭角烏蛟騰的通信聯絡點。

==================== 後記 ====================

　　1978 年萬宜水庫落成後，政府重新設計道路系統，修建北潭路，又駁通水電，村民生活條件大為改善，但無阻上窰村民陸續遷出。村落荒廢多年，其客家民居已改建為民俗博物館。在 1981 年被列為香港法定古蹟，1984 年成為今日的上窰民俗文物館。聖母七苦小堂則告荒廢，後來被用作公教童軍協會水上活動中心。

上窰民俗文物館

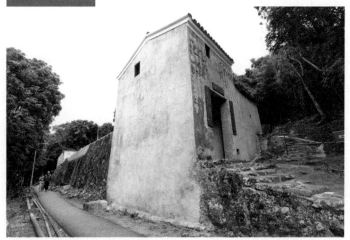

往榕北走廊上，途經北潭村，有得生團契，以基督教信仰內涵為基礎，為吸毒、濫藥、成癮行為及高危男性青少年提供自願住院訓練。包括生活紀律、職業培訓，幫助學員重建生命目標、與家庭復和、建立良好品格，裝備他們重投社會。

深涌生態環境價值高，2004 年被列入香港 12 處最具生態保育價值地點之一。

荔枝莊碼頭以西的天然海岸，可以欣賞火山沉積岩、大量鬆軟沉積構造和一個大型褶曲，具有很高的觀賞價值，也是從事科研的最佳地點，於 1985 年被列入為香港聯合國教科文組織世界地質公園。

==================== 路線提供 ====================

昔日原有鄉村古道，現成為北潭涌自然教育徑、上窰家樂徑、上窰郊遊徑，配合上窰民俗文物館、附近的起子灣紅樹林、曝罟灣堤圍，不失為郊遊好路線。若由起子灣古道繼續西行，可抵元五墳、萬宜路、萬宜水庫西壩等地方。

=================== **交通** ===================

> 西貢墟巴士總站分別有 94 號及 96R（假日行走）巴士往黃石碼頭。
>
> 馬料水搭街渡前往深涌，詳情請至翠華船務網站。

荔枝莊天然海岸，屬國家地質公園。（黃志強攝）

❹ 北潭坳古道群

▌開拓西貢鄉郊道路〉

　　離開北潭涌過路廊向北行，過龍坑有岔口，現時東行為西貢萬宜路，通東壩和西灣亭；西行為北潭路，通北潭坳、黃石碼頭。途中大峯嶺墩下，仍有古道通秋楓樹，現改為北潭郊遊徑至北潭坳。

　　修建馬路的原因，與西貢糧船灣於 1969 年興建萬宜水庫有關。為配合各水利工程，政府開拓西貢鄉郊道路網絡：包括連接沙田新市鎮的西沙公路、大網仔路斬竹灣至上窰段、西貢萬宜路、海下路，以及通往黃石碼頭的北潭路，直至 1978 年萬宜水庫工程完成。

▌北潭坳〉

　　北潭坳路通四方，七十年代初期曾有一塊移離地面的問路石，問路石由右向左寫有：「下至高塘、白沙凹、深涌」、「上至北潭涌、西貢」。此碑是給從赤徑來的人指路，沿碑正面之小徑下行，約半小時多便到赤徑。

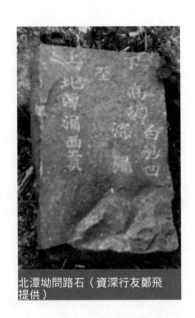

北潭坳問路石（資深行友鄭飛提供）

［赤徑］

　　為石屎鄉村步道 [16]，現為麥理浩徑二段。下行向左望，可見高塘海、大灘海和遠遠的塔門島，而最吸引的山景，是眼前尖峰挺拔的蚺蛇尖。赤徑有流水岩，水源充足，有廢田可作野營。今天赤徑上圍仍見有寶田家塾和教堂，渡輪碼頭的白普理堂青年旅舍附近有廢棄灰窰。

　　1866 年，穆神父（Fr. Giuseppe Burghignoli, 1833-1892）在此創建天主教聖家小堂。到了九十年代，隨着赤徑村的荒廢，小堂也停用了。香港淪陷時，小堂曾是抗日游擊隊東江縱隊港九獨立大隊的常駐地。這裏也是游擊隊的一個重要交通點，抗日大營救和海上游擊戰也在這裏開展作用。因為赤徑附近的大浪村有一個天然海蝕洞，便於游擊隊匿藏，以逃避日軍搜捕。1944 年被營救的美國飛行員克爾中尉，最後也是藏身在此兩個星期後，才渡海逃到南澳。

　　赤徑處於大浪村和土瓜坪之間，現時若走土瓜坪（鄭氏家祠），可接黃石家樂徑回黃石碼頭，若折走屋頭方向，更快可到北潭路以乘車回。

［北潭坳］

　　也是麥理浩徑三段登山入口，經牛耳石山上嶂上，是旅行界早年稱十五路登嶂上的山徑之一。所知從屋頭上山，是最直接和距離最短的一條山徑，如體能好，約半小時多便可走畢。

16　由於道路均是山麓田壆，崎嶇萬分，春夏交替之間，更有行路難之苦。因此嘉道理先生發起繁榮新界農村建設計劃，其中一項是補助各村修築人行小路。因此有些石蹬古道被水泥所掩蓋，例如從北潭凹落赤徑或土瓜坪，繞大浪坳、鹹田過西灣、吹筒坳等，已盡是水泥徑了。

問路石起功能

若細心留意北潭坳問路石所指示的村落，其後多有天主教的教堂。相信天主教傳教士除用船艇往來該帶村落外，步行亦有好大機會，問路石正好作為指引，有助他們走訪各地，向村民傳播福音。例如西貢黃毛應玫瑰小堂（1870 年初建）、赤徑聖家小堂（1874 年建，二級古蹟評級）、深涌三王來朝小堂（原建於 1875-1879 年間）、白沙澳聖母無玷之心小堂（1880 年建）、西貢聖心堂（1880 年建）、西貢鹽田梓聖約瑟小堂（1890 年建）、北潭涌上窰聖母七苦小堂（1900 年建）等。

高塘

高塘與鄰近七村包括屋頭、下洋、北潭坳村、土瓜坪、東心其及大灘、赤徑、海下等關係密切。高塘有何、溫、社、趙四姓聚居。從事捕魚、種蔗、製糖、養魚等。七十年代，有何姓村民經營街車，為北潭路沿線各村村民提供交通運輸服務，更為本地旅行團隊預約定時定點接送服務。

海下

位於西貢半島北岸，三面被西貢西郊野公園包圍，餘下的一面則向着景色怡人的海下灣，現時是指定的海岸公園，亦是具特殊科學價值的地點。翁氏祖輩自北南移，由海豐遷歸善。清嘉慶十六年（1811）第三十二代盛元公與裕元公兩兄弟遷於安邑，住於白沙澳海下村。

八十年代海下與南風半島景貌。其時南風山被選中作挖泥區，為馬鞍山發展新市鎮提供大量泥沙作填海用途。後來漁護署透過植林計劃恢復山形，並將平地發展為露營區，改名灣仔半島。1996 年被劃為西貢西郊野公園的擴建部分，設有灣仔自然教育徑和大灘交遊徑。

　　另有一說海下村的開村始祖原籍汕頭老虎岩村，距今差不多一百八十多年，有翁氏四兄弟離鄉別井，駕船南來到達海下灣現址建村，以漁農為業。並且設有四座石灰窰以燒石灰和木炭，所產之木炭以船運載至香港仔出售。現時在海邊所見的灰窰，見證了香港昔日的石灰業歷史。與附近的海下古徑俱是區內的文物古蹟，並列入海下具考古研究價值地點。

西貢北鄉村水上交通有改善

　　在五十年代以前，西貢北各村落大部分位於吐露港沿岸一帶，出入交通極不方便。當中深涌、荔枝莊、赤徑等村，對外並無道路可通，村民多以木船來往大埔，由於船小浪大，不時發生危險。至

1952 年間，新界民政署長彭德目睹該區交通困難，向政府申請撥款，在吐露港沿岸興建深涌、荔枝莊、赤徑、十四鄉、黃石、高流灣、塔門及東平洲等八座碼頭；另開闢馬料水至塔門及東平洲的小輪航線，並商得油蔴地小輪公司同意，派出小輪行駛。當時香港光復不久，百廢待興，政府當局在艱難困苦中，尚且如此關懷村民，改善村民生活，實在難能可貴。自此以後，村民對外交通，出售農產品、採購糧食及婚喪嫁娶，莫不稱便。

==================== **路線提供** ====================

行麥理浩徑二段，北潭坳出發，經赤徑、大浪坳、鹹田灣、大浪西灣、吹筒坳，西灣亭（有街車）散。全程約三小時多，途中無退路，鹹田灣和大浪西灣有士多補充糧水。路線可從反方向行，自由選擇。

❺ 將軍澳與清水灣古道群

┃大、小赤沙先後消失┃

大、小赤沙原是清水灣半島西部的
地方。在明朝郭棐的《粵大記》中的
《廣東沿海圖》裏，已有大、小赤沙的
地名。八十年代將軍澳發展計劃開始，
小赤沙先告消失，當時大赤沙地理環境
好，與香港島的筲箕灣距離不遠，航程
只半小時，交通稱便，所以最早到該處
定居和發展的是孟公屋的成氏家族。

大赤沙

大赤沙灣北灘尾有村徑繞過岬角，土名大咀，與小赤沙相接，再
從小赤沙村後石磴古道穿越坑尾峽谷，直透北方三公里外的孟公屋，
為主要的陸上通路。八十年代初，筆者曾從田下灣建設的聖彌額爾小
學（天主教）門外村徑上山（很近大赤沙），門外不遠有一座背山面
海的青磚墳墓。

九十年代，港英政府繼續發展將軍澳新市鎮，又開發大赤沙垃圾
堆填區第三期、西貢田下灣村（包括上流灣及田灣仔）及海魚養殖場
等，居民於 1992 年底前須搬離原村。以往未搬村前，旅行隊伍或鄉
村人士在天后誕日，喜從田下坳去大廟賀誕，但此情不再。後來該帶
出現新界東南堆填區，最後再發展成日出康城、將軍澳工業邨等。景
物遷移，一切已成追憶。

在日出康城東面的石角路峻瀅 II 屋苑（旁為基本污水處理廠）後

坑口舊貌，左下角為魷魚灣村。

巷，過小橋和引水道，拾多級樓梯，再接林蔭山徑往上走，接回釣魚翁山徑附近的廟仔墩，有指示牌，分別通往大廟和五塊田。雖然上山路段被指是行山人士自行開發，但筆者覺得似是昔日大赤沙坑尾峽谷遺下的小段古道。

孟公屋古道

從孟公屋禾塘崗下大、小赤沙，以前是可以的，但坑口填海後，新廈林立，下山路徑改變了。現時由清水灣道轉入孟公屋的澳門村前，有路徑下向坑口道，附近有將軍澳醫院和坑口區鄉事委員會。另一路徑是由孟公屋路入，在俞屋村前、禾塘崗旁有路徑下半見村，鄰近是重置的田下灣村。

小夏威夷徑（深塱古道、將軍澳古徑、坑口古道）

　　認識井欄樹村與將軍澳村之間的古道，始於八十年代初期，將軍澳發展新市鎮，須移山填海，魷魚灣村[17]是其中受影響而要搬遷的鄉村之一。

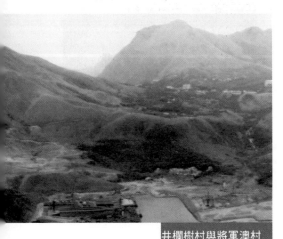
井欄樹村與將軍澳村

　　記得那年筆者曾與魷魚灣鍾村長閒談，得悉他們的祖輩出門，除坐艇外，大多從村後鴨仔山邊的山徑上大埔仔，今天稱魷魚灣古道；又或轉支路接鄰近將軍澳村背後山徑，斜路上井欄樹、賣茶坳、海關坳，直出九龍，即是今天所講的將軍澳古徑。

　　他們大清早出門上路，都用上自製的照明用具，就是事先「蒸」過的火把。村民把葦竹壓爆，再用水浸泡，風乾後點火，晚上走路時用以照明。

17　魷魚灣村的鍾氏族人，原籍福建，後傳至九十三世子孫才移居廣東，至清同治年間（1862-1874），該村一對夫婦因家貧受族人歧視，決定移居福建廈門謀生，其後遷至魷魚灣定居。另有一說，於福建定居的九十二世祖天柱公，其長房鍾壁移居至廣東長樂龍崗保禪定村，成為長樂鍾族初祖，後再分支至潮州、粉嶺、東莞及清遠等地。至十八世祖振富於清道光三年（1823），從粉嶺畫眉山遷至原魷魚灣村。當時已有一對姓俞的夫婦在該村居住，兩姓共同合作以務農及捕魚為生，後來鍾氏人口增多，成為大族。該村位處海灣，海產豐富，更以盛產魷魚聞名。八十年代，由於被漁民大量捕捉，加上受將軍澳填海工程影響，過去豐盛的水產再不復見。舊村路邊尚有魷魚灣窰，屬香港具考古研究價值的地點，編號204。

事後筆者沿這古道而行，路面不像現在寬闊，過大牛湖，有廢壩，一般傳聞謂方便洋人在調景嶺設麵粉廠，曾在此築壩儲水，再引水到廠內。但是筆者有些懷疑，水渠依山而去也很遠，況且井欄樹村與將軍澳村，會否隨便讓外人來取水呢？

在古道沿途中，先後見過鄉郊文物的「橋頭伯公之神」和「清平橋」石碑，均立於清光緒十四年（1888），現已超過百多年了。在分岔口（地名塱頭）豎立了一塊問路石，由下而上寫着「上往九龍」，若不留意，會看走眼原來背後也有文字，由上而下寫着「路碑，上路直往凹頭仔馬油塘」（即澳頭）、「下路直往將軍凹坑口孟功屋油魚灣」（即將軍澳、坑口、孟公屋、魷魚灣）。

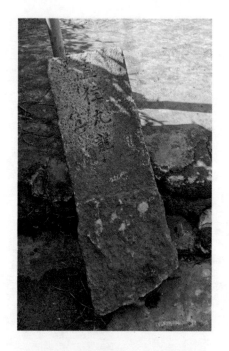

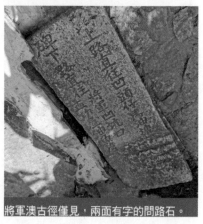

將軍澳古徑僅見，兩面有字的問路石。

　　據井欄樹[18]村民說，戰後生活不好過，村民有感該古道有一個人工廢塘，不時有很多人在此游泳，遂想開闢成游泳場，謀求一點出路。若能賺到一些錢，便可以在村裏辦點有意義的事情，當時獲理民府長官韋輝贊同。村民遂成立協泰合作社，點綴亭台樓閣，廣植花木，有小艇泛於長橋之間，風景優美，並提供飲食，務求吸引大批泳客。

井欄樹村民元
宵節於水口門
伯公神位進行
點燈儀式

　　該廢塘前稱猛鬼湖，不太文雅。曾有一位港九居民聯合會兼任旅行組主任提出用「小洞庭湖」名，效果倒好。相隔一段時間，有人稱因太平洋戰爭（日本偷襲珍珠港）後，美國夏威夷名氣大噪，於是戲

18　井欄樹村每 30 年舉行安龍清醮，上次是辛卯年安龍清醮（1981-2011）。安龍大典法事於 2011 年 12 月 12 日啟壇，為期五日四夜。村中有老禾塘伯公神位、水口門伯公神位。後者有說是伯公口，打醮時除請神外，還有放生及放水燈儀式。每年新春如果點燈，丁頭都會提着花燈到此拜神。水口門就是在井欄樹往深塱（心朗）方向，近小夏威夷徑入口。

稱這裏連山路、海灘為小夏威夷。後因有兒童游泳不小心，溺斃湖中，故後來有「南無阿彌陀」石碑。香港政府當局要鑿開放水，不許開設泳場，經營者遂停辦業務。附近的古道、溪流瀑布至今仍然可以讓遊人留連。不過將軍澳村民仍取道此徑上，抬豬到井欄樹村坐車。但當政府發展寶琳邨時，築起馬路至馬游塘，以及康盛花園對出的將軍澳隧道公路，至此，這山徑便荒廢了二十多年。直至兩村村民向壁屋懲教所申請派員進行剪草修葺工程，於 2001 年成功完成，將山徑回復昔日景貌。

幾年後再來，不見了問路石，原來這石碑已被翻轉，並被水泥覆蓋，僅露出一角的碑文文字，全因修路整水渠所致，最壞的情況更是淪為郊遊人士的踏腳石。筆者曾向當地人士和區議員反映，都不得要領。終於在 2020 年被行山人士翻正過來，重見天日。至今有關政府部門和當地村民，並未珍惜和保育此文物，令人殊感可惜。

五　荃灣、元朗、八鄉、屯門

❶ 元荃古道（又名元荃古道郊遊徑）

▌大欖涌歷史背景〉

　　元荃古道是昔日元朗十八鄉一帶村民往返元朗及荃灣的主要通道。山徑崎嶇，南往荃灣、深井，或北經大棠、南坑往元朗。

　　通道經過大欖涌腹地，分別有七條村落：較高處的有田夫仔、清快塘、圓墩，較低處則有大欖、關屋地的胡屋及黃屋。村民均為客家籍，大多都是清初康熙年代「遷海復界」後，從廣東北部和東部移來墾殖的。

　　由於地形四通八達，其他的古道為數也不少，如汀錦古道（汀九至錦田）、深錦古道（深井至錦田）、青錦古道（青龍頭至錦田）、大元古道（大欖涌經關屋地、大塘至元朗）、大錦古道（大欖涌至錦田）、田深古道（田夫仔至深井）、田青古道（田夫仔至青龍頭）、掃元古道（掃管笏至元朗）等。

　　未有大欖涌水塘前，村民所走的羊腸小徑，自大欖村向東北伸延，至馬鞍崗的峽谷地帶。由於附近為四排石山、黃茅山，及有白水嶺、蓮花山山系圍繞，山溪水流充沛。而 1930 年代青山公路建成後，汽車亦只能到達大欖涌和掃管笏沿海一帶。

興建大欖涌水塘

從舊相片中見到早年大欖涌山脊光禿,深溝交織成劣地,皆因泥土受嚴重山雨沖刷、花崗岩風化、樹木被村民砍伐所致。

自五十年代起,社會對人口的需求增加,水源缺乏成隱憂,故政府在 1953 年開始興建大欖涌水塘,受影響的有大欖、關屋地等。後者居民遭政府徙置到荃灣並成立大屋圍,即現今的海天豪苑。

政府興建水塘時,在集水區進行植樹,首先選用馬尾松,繼而增植台灣相思、紅膠木、桉樹等,並開闢防火界和林徑,大欖涌水塘於 1956 年完工。

1978 年大欖涌成為郊野公園,在適當地點開闢多處旅遊休憩地點。當麥理浩徑成立時,頓成為中外旅行人士熱愛的遠足路線,元荃古道因受郊野公園管理,進而成為元荃古道郊遊徑。

元荃古道郊遊徑

元荃古道起點位於柴灣角荃威花園附近,荃灣港安醫院面對柴灣角遊樂場旁的山坡。由該處上行一公里便進入大欖郊野公園,即元荃古道郊遊徑的起點下花山。

由荃灣下花山開始,途經石龍拱猴頭石,可俯瞰舉世知名的青馬大橋、汀九橋和汲水門大橋。經田夫仔,再過永吉橋、吉慶橋大草坪,跨媽娘坳出元朗大棠為終點,全點 12.5 公里,步行需時約 5.5 小時。

▌永吉橋、吉慶橋、七渡河〉

永吉橋為旅行人士喜愛的休憩地方。七十年代，永吉橋、吉慶橋、七渡河曾成為一時話題。七渡河只是一個地名，昔日這裏有數條山澗交匯，水流湍急，傳聞附近溪澗有七條小渡橋，並不足信。曾有已故旅行前輩指，在佛教意念中，七不是普通的數字，是表法的，是代表圓滿、吉祥的數字，故有七渡河之稱。既能安然渡過，河兩端所建之橋便命名為永吉橋和吉慶橋。

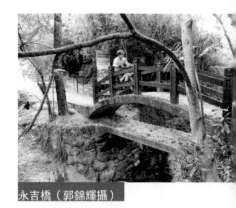

永吉橋（郭錦輝攝）

八十年代在大樹下底曾見半截永吉橋橋碑，上刻「大坑永吉橋」。參考《香港碑銘彙編》[19]，立碑年份為民國三年（1914）。碑文另附數百捐款建橋者姓名，其中見有鄧光裕堂、易贊臣、晉源押等。現址在麥理浩徑第十段、大欖自然教育徑和元荃古道的中匯點，石橋上加建一小橋。

吉慶橋（郭錦輝攝）

19 《香港碑銘彙編》，第二冊，頁434。

另一端近大欖郊野公園管理站一方的橋躉，應是吉慶橋石碑位置，參考《香港碑銘彙編》[20]「大坑吉慶橋」，地點在大欖涌七渡河。建於同治七年戊辰歲（1868），捐銀者包括屏山、錦田、新田、老圍、元朗鄉紳和村民等。以前新界西北部郊區地圖見永吉橋字，但在2014年的第九版中，已不見其名，代之而起，只寫吉慶橋。現時大欖涌水塘休憩處，近吉慶橋附近可找到另一新碑，說明這是東江水流入大欖涌水塘的出水位。

大欖涌腹地三間古廟

離開永吉橋北行，有三個南北縱貫的山坳，其上均建有一廟。三廟建制相仿，坐向大致相同。早年大欖村民往來南坑排、大棠和元朗等地，必經其中一廟。荒山野嶺之中，鄉民行旅途經，可以歇息避雨，又可以焚香禮拜，保祐平安，以慰心靈。

在八十年代筆者先後行經三間廟，當年大部分屋頂倒塌，與現時景觀相比，卻大大改變了。東首的娘媽坳，又稱荷樹坳，因山口有萬壽宮，奉

伯公廟，現成佛祖廟。（昌卓祺攝）

20 《香港碑銘彙編》，第一冊，頁139。

祀天后，故名。此廟雖不大，但在 1977 年 1 月 9 日，卻發生百多人集體遇劫的大新聞。這段路通往元朗南坑排，故又稱南坑排古道，今天連接着大棠自然教育徑。

當中一間細廟，是往來大棠與永吉橋的必經之地。在八十年代，曾見神案兩旁刻有對聯云：「天恩寵錫尊稱后，元德昇聞聖作君。」1988 年底漁護署為改善大欖涌水塘，過程中需兼顧各部門採泥、林務、水務工程及撲滅山火，從元朗大棠建一車路，南伸至大欖涌水塘篤，與原有的大欖涌水塘路銜接。原有的伯公坳改築成城樓，古道在城樓下通過，直達大棠。城樓頂刻名伯公坳，故該廟便成為伯公廟。現有人悉心美觀之，稱之為佛祖廟。

西面為油麻坳，亦有稱二坳仔。曾見該廟的神案前有斷裂對聯：「聖德配天宏愷澤，母儀稱后顯英靈。」兩端還有梅花、石榴和玉蘭等陶塑裝飾。門外橫放一斷樑，上刻「大清國光緒廿年歲次甲午春季旭誕重修」。今天這小廟供奉關帝，故稱關帝廟，近年廟前亦放有一赤兔神駒雕像。昔日從掃管笏、關屋地到來，距離最近。

古道尚未完全到荃灣

元荃古道起訖點在柴灣角，其實尚未完全到達荃灣。從荃灣愉景新城、美環街行至照潭徑（緩跑徑），亦即港鐵路軌盡頭。在旁有條大坑由大帽山、蓮花山之間經川龍而下，旅行界稱為大曹石澗。昔日由荃灣往川龍或八鄉，多經其側。

石澗下游有製香寮五六間，藉涌流之力，以轉動其水車製香。故此間原稱涌角，卻反被鄉民稱香車，相關資料可參考《新界風土

名勝大觀》。今天荃灣福來村仍留有大涌道和香車街的名稱。香港知名的梁永盛香莊已歷四代人，有云他們亦曾在上址製香寮發跡。

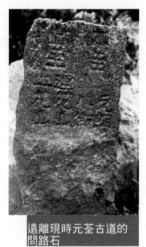

遠離現時元荃古道的問路石

至此繼而拾級往荃景圍遊樂場至小停車場，由潭頂新村路牌的水泥徑入，沿途可眺望到光板田、荃灣中心及下面的曹公潭等。

行至尾段有分叉路（途中有兩三條上山徑，毋須理會），左上有泥徑、塌樹，在寮屋後的分叉路見有問路石，上刻：「下至元朗八鄉」、「上至蓮花山、上花山」。曾聽前輩說，附近有地名稱船地，尚待查證。

從泥徑上行十多分鐘抵引水道，選從左行接回元荃古道起訖點，返港安醫院賦歸；如右行，則沿引水道可至下花山西竺林。過往曾查證過，若沿柴灣角過曹公潭，有石蹬古道通光板田至芙蓉山一帶，再落荃灣。

元荃古道衍生的社會問題

元荃古道部分路段石屎化，據悉是荃灣民政事務處，以區議會地區小型工程計劃撥款修建。因山徑石屎化日益嚴重，促使「郊遊徑石屎化關注小組」於 2016 年成立。正因如此，加上近年野外活動普及，行山人士非常關注郊野山徑被石屎化等問題，繼而對它的修築方法、用途及管理的討論也相應增加。

　　故此香港中文大學地理與資
源管理學系環境政策與資源管理
研究中心及郊野公園之友會，在
2016 年 11 月特別邀請四位專家
講者，包括黎存志先生（香港漁
農自然護理署助理署長［郊野公
園及海岸公園］）、李以強先生
（香港「旅行家」網站創辦人、

用網袋搬石

香港郊野活動聯會副主席）、梁宇暉教授（美國北卡羅萊納州立大學
公園、康樂及旅遊管理學系教授）及徐銘謙小姐（台灣千里步道協會
副執行長、手作步道學導師及作者）於中文大學崇基學院康本國際學
術園 3 號演講廳舉行講座，以「郊野山徑・科學與管理」為題就相關
議題作深入探討，並希望透過公眾討論，集思廣益，為保育香港郊野
山徑出一分力。支持機構包括漁農自然護理署、中國香港旅行遠足聯
會、香港郊野活動聯會、香港地貌岩石保育協會等。

　　往後環保團體「綠惜地球」引伸出「自己山徑自己修」義工培訓
計劃，後來更發展「共築可持續遠足山徑：無痕山林教育計劃」，舉
行連串公眾活動，包括以山徑保育為題的講座、郊野步道導賞、清潔
山徑及維修山徑義工服務等。

走畢元荃古道不是所有行山人士都能應付，需視乎個人喜好和體能，以下為可作選擇變通的路程：

1. 荃灣下花山起點，到石龍拱，順訪已廢的蓮花山公立學校，至此緩行約一小時多，可選擇原路回荃灣港安醫院巴士站。

2. 離開石龍拱後，再繼續往前，約個多小時，見指示牌，經田夫仔往清快塘，中途經喜香農莊（亦是士多），有糧水補給。再沿斜路到深井村，約 45 分鐘步程可抵。

3. 每年 11 月中至 12 月都是大棠紅葉開始轉紅的日子，可選擇沿大棠路上，經保良局渡假營進入大棠郊野公園，穿過燒烤場，便抵楓香林範圍。它位於大棠自然教育徑，總長約 500 米。沿途可慢慢欣賞楓香紅葉，車路岔口右轉是大欖林道往伯公坳段方向，到伯公坳時，再轉行古道出大棠，全程緩行約需四小時。（按：需參考漁護署網站，大欖郊野公園楓香林紅葉情報。）

4. 同一馬路盡處為油麻坜的關帝廟仔（赤兔神駒），上梯級至「麥徑 M 181 至 182 標距柱路牌」附近，很快就到達

2018 年尾修建的千島湖清景台[21]。接麥徑十段前行，到車路岔口，右轉向上往黃坭墩灌溉水塘，需翻過山才能回到大棠。若向左下行便全程下山出掃管笏村，歸途可自由選擇。留意出掃管笏行程稍遠，緩行全程約需五小時，必須帶足糧水。

5. 從河背村村後馬路到永吉橋，接元荃古道，屆時可選南坑排古道回南坑排，乘巴士返元朗，緩行全程約需四小時。

油麻坳舊貌

油麻坳今貌

21　1994 年 3 月，一個從台北往大陸浙江進香順道觀光遊覽的進香團，24 名本性樸實的佛教徒，在千島湖遭到搶劫並被凶手放火致窒息慘死。事隔數年，有某作者在屯門桃坑峒一帶行山，俯覽大欖涌水塘，見該處散滿大小不一的小島，風光明媚，因而在《文匯報》投稿，借用了千島湖一名，後來為旅界廣泛採納。

================ 交通 ================

1. 途經荃灣港安醫院巴士：九巴 30（長沙灣—荃威花園），30X（黃埔花園—荃威花園），39A（荃灣西站—荃威花園），39M（荃灣站—荃威花園）。

2. 元朗往大棠紅色小巴 56 號線，元朗紅棉圍。

3. 於港鐵朗屏站 B1 出口轉左，直行到西鐵接駁巴士站坐 K66 線接駁巴士至大棠黃坭墩村，在大棠路站下車。

4. 新界專線小巴 71 號線，元朗泰衡街—河背村。

5. 於屯門站乘搭港鐵 K53 巴士至掃管笏，循環線。

6. 於屯門新墟有專線小巴 43 號線往來掃管笏。

7. 大棠楓香林在冬季成拍照熱點，漁護署網頁有特別交通安排。例如：大棠山道介乎避雨亭至大棠山道停車場的路段將於 2022 年 12 月 3 日（星期六）至 2023 年 1 月 15 日（星期日）逢星期六、日及公眾假期每日上午 7 時至晚上 7 時間歇性封閉，禁止所有車輛進入。

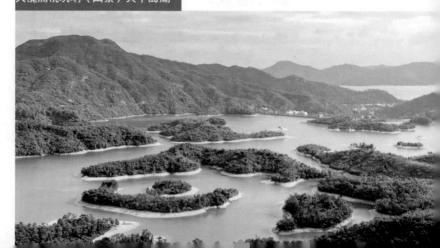

大欖涌桃坑峒（山景）與千島湖

千島湖入口之一

❷ 甲龍古道

　　甲龍村背攬大帽山，西有轆牛嶺，東有觀音山為鄰。先輩見林木豐盛，水流充沛，特選址為棲身地。甲龍村種地廣泛，東西兩端各有山徑，翻山可到荃灣，下行通雷公田抵八鄉。

　　約在九十年代，政府將東面山徑歸納地圖上，稱甲龍古道，另外將西面相排的山徑併合，稱為甲龍林徑 [22]。入口附近，亦即由雷公田沿路行去河背之前，有農場鮮奶有限公司的招牌，以前這是村民就地斬柴的地方，即牛房附近。雖是私人地方，但假日鮮奶場有奶類製品供應予公眾。

　　現時甲龍林徑應時所需，部分路段已成為大欖越野單車徑，由荃錦坳開始，至河背水塘引水道。

甲龍古道郊遊徑

　　甲龍古道大部分由石塊鋪設，如羊腸小徑一般。九十年代漁護署大肆修整，將兩旁野草清除，致使路面開揚，現升級為甲龍古道郊遊徑，兩公里長，行程時間約一小時。

22　1984 年的甲龍林徑沿途種有台灣相思、風刺、枹花木（大葉楠）、厚葉柃木、楓樹、桉、豆梨（麻子梨）、鳳凰棕（刺葵）、珊瑚樹、牛尾松、米花樹（水東哥）裂斗錐粟、山鳥桕、羅浮柿、筆實子、重陽木、山花冬青、大頭茶、鴨腳木、山大刀、枹花木、杉、黃牛木、豹皮樟、夏蘭桐、竹葉櫟、白心膠、紅楠、水楠、水榕、土蜜樹等。品種繁多，除可觀賞外，亦可防止山火，或具藥用價值。

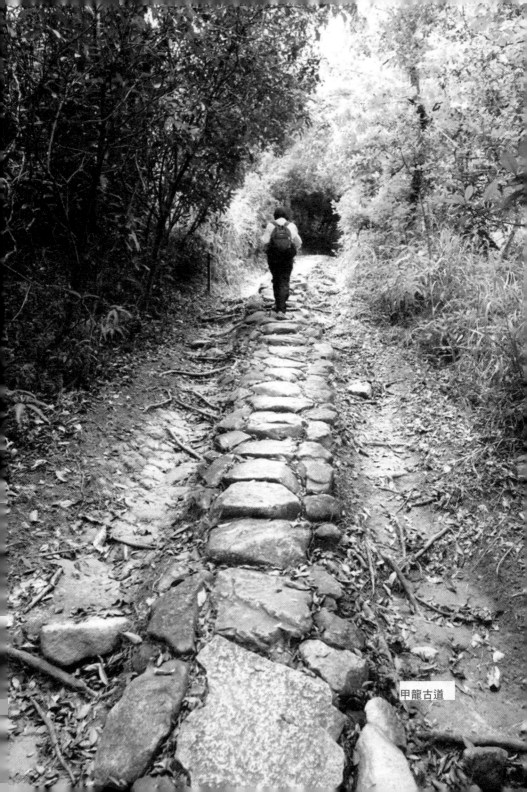

甲龍古道

甲龍古道兩塊問路石

從雷公田小巴站行經六和淨苑，不遠處已是甲龍古道入口，上行不久在地圖方格位 KK021826 附近一塊大石旁，可找到一塊問路石，上刻：「右往林村大埔」、「左往台山深圳」（按：台山即橫台山）。郊遊徑後立有標距柱 C6204，當不難尋找。過了幾年（約 2011 年），筆者從之前所說的問路石上行，先後經過某道場路口，樹林中懷疑是燒炭遺址，過溪有伯公位，復過主流澗，前後不超過二十多分鐘，無意中透過陽光折射，見到草叢中有一塊體積較細的問路石，字體很模糊。為求揣摩出石面的字，隨後再去現場有數次之多，終於看出由右向左為「北往台山深圳」、「西往錦田元朗」，位置是 KK022822，近標距柱 C6203。一般認為這碑沒有支路，其實確確有的，初步估計與錦田逕有關，惟仍在查證中。

早幾年在《香港古道研究報告》（2014）內，不見有甲龍古道的紀錄，曾向古物古蹟辦事處人員查詢，並提供有關問路石的見聞，可惜回應冷淡。在 2017 年漁護署「承傳共行」慶祝郊野公園四十周年人物專訪中，筆者應邀受訪，並帶同署方人員實地視察。

甲龍古道兩塊問路石

=================== **後記** ===================

　　大欖涌泥土大部分是易受侵蝕及經已分解的花崗岩，土質差劣、墓地多，常招山火。漁護署員工只能栽種外來品種植物，如台灣相思、紅膠木、白千層、馬尾松、濕地松（愛氏松）及桉樹等，皆因其生長快及有防火效用。然有利必有弊，外來樹種不能吸引本地野生動物居住。經過數十年悉心培植，植物自然演替下，逐漸種回本地原生品種如櫟樹、鴨腳木、楠樹及鰲荔等，品種多了，對植林區的可觀性及生物多樣性都有裨益。

❸ 花香爐古道 (又名花朗古道)

　　筆者年幼時隨家人乘車經過青山灣，常會好奇地望向險峻的青山，心中想這山的背後是什麼景貌呢？年長後才知山後的海岸有龍鼓灘，惟交通困難。

龍鼓十四灘

　　七八十年代的旅行人士視該沿岸線為長程遠足路線，需經過多處海灘，提起龍鼓十四灘一名，資深行友至今仍難以忘懷。筆者曾隨某旅行隊舉辦的龍鼓十四灘長程路線活動，由屯門白角起步，沿海岸線小路走過望后石、冷水灘（大、小冷水村）、踏石角、下龍鼓灘（近海灘有士多提供糧水補給）、龍鼓上灘。沿途迎對着龍鼓水道，靠山的各山嶺原來滿佈大小不一的花崗岩石。但過了爛甲咀（黑角頭）後，地理環境更荒蕪，海岸迎對着后海灣。過湧浪、曾咀、稔灣、大水坑、公司壩、浪濯坑口，而至白坭才有巴士總站。（按：白坭範圍

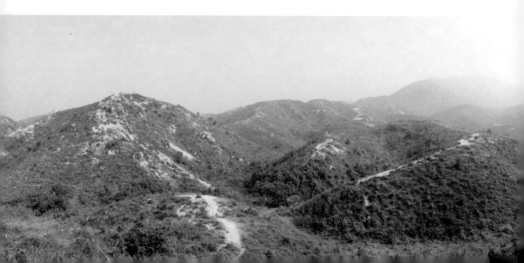

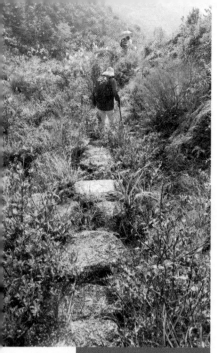

從南朗上花香爐古道途經
風門坳

七十年代龍鼓灘上灘的
鄧氏風水石

從風門坳望向青山腹地，山丘之間隱藏着花香爐遺址。

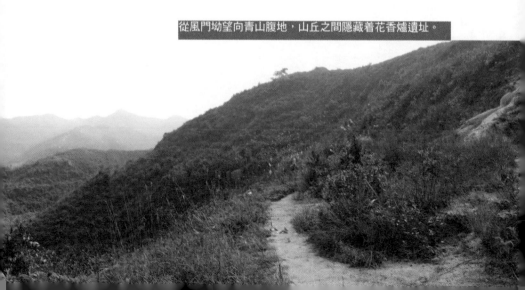

廣大，包括近浪濯的八間屋、黃果坑、下白坭。）當時若趕不及巴士，或錯過旅遊車的約定時間，就只得在披星載月下，急步趕去流浮山搭公巴了。

屯門海岸改變

此後又分別從望后溪、小冷水入過花香爐。時移世易，龍鼓灘外貌大大改善了，從前行過的地方，已發展成蝴蝶邨、內河碼頭、環保園、中華電力青山發電廠、曾咀煤灰湖、曾咀公眾靈灰安置所、新界西垃圾堆填區等。換言之，望龍古道（望后石至龍鼓灘）、白龍古道（白坭經稔灣至龍鼓灘）等俱消失了。戰前屏山宗族成員須徒步到龍鼓灘祭祖（鄧若虛祖）「食山頭」，每每在清早3時半出發，途經廈村、雞拍嶺、銅鑼坳、白坭、浪濯、大板石、曾咀才抵龍鼓灘，全程約四個半小時，到達龍鼓灘時差不多是早上8時。現在道路改變，禁地多多，需乘車繞過青山從龍鼓灘入，但時間上卻節省了許多。

後來該區發展迅速，繼踏石角發電廠後，新闢馬路伸延至曾咀的英國廣播電台。1988年9月輕便鐵路通車後，有接駁巴士520號，往來屯門碼頭與龍鼓灘，晨早6點15分從屯門碼頭開出，尾班車在8點半由龍鼓灘開出，班次每隔十五至三十分鐘，車費一元五角。（按：近年政府有計劃在龍鼓灘填海及重新規劃屯門西地區。）

花香爐與龍鼓灘

龍鼓灘村位於屯門西面，是劉氏宗族聚居之地。昔日對外的陸上交通困難，多以水路往返屯門墟。七十年代後沿岸公路開始興建，先

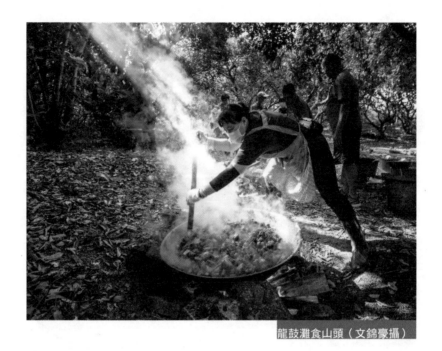

龍鼓灘食山頭（文錦豪攝）

後有望后石路（龍門路）和稔灣車路。1974 年村民修建龍門路，有街車往來屯門，惟班次有限。

村後是青山腹地，盡是丘陵起伏的光山禿嶺，屬花崗岩，風化頗甚，兼且大部分是廈村和青山操炮場，完全屬於劣質地形。惟山窮水惡路途遠，獨有綠洲在花香爐。

花香爐位於屯門龍鼓灘以東，長久以來，地圖上被誤植為大冷水，從附近山崗的墓碑，可求證花香爐一名。又根據清嘉慶王崇熙《新安縣志》卷二〈輿地略・都里條〉，亦記載花香爐一名，是官富司管轄的客籍村莊之一。在劉氏族譜裏，記載十三世祖夢科公之二

子維習公與三子維賢公，相繼由歸善縣振龍大塘移居花香爐。維賢公二子統堯、三子奕堯及四子璋堯則往龍鼓灘立業。

花香爐為一面積廣闊的平坦台地，小溪流水，適合農耕，村民自耕自足。但長遠的生活條件，不及瀕臨海邊的龍鼓灘，既可農耕，又可使用罟棚網魚為活，對外交通也總比在山區方便得多。移居龍鼓灘

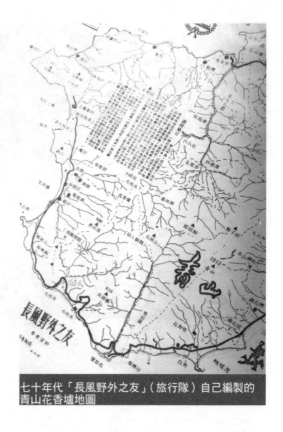

七十年代「長風野外之友」（旅行隊）自己編製的青山花香爐地圖

後，原有村居日久失修，早已頹垣斷木，野草蓋掩。六十年代末期，該山區列為操炮區，更加是荒蕪一片。

龍鼓灘分有上、下灘。上灘居北，下灘居南，有北朗、南朗、沙埔崗、篤尾涌和龍仔等村。村內除祠堂外，尚有南朗的觀音廳和北朗的天后古廟。早年曾見村外海灘泥沙黑色（並非如今所稱是沙帶黑色煤灰），水質良好，可見村民食後留下一大堆大如拳頭的沙蛤貝殼。

龍鼓灘對外為龍鼓水道，與赤灣港、伶仃洋、珠江出口相連，是

南中國海或香港往珠江口城市或澳門的重要水道之一。根據警隊博物館一段有關桃木劍的資料，顯示龍鼓灘曾發生一件大事。事緣上世紀四十年代，新界西海有兩個著名海盜，一個是控制流浮山海面的譚妹，另一個是控制龍鼓灘一帶的劉振平。後者因在抗戰時與日本人作戰的戰績，而被當地人視為英雄人物，可惜和平後他還繼續襲擊由珠江而來的船隻。1947 年 10 月 20 日，水警對他在龍鼓灘的大本營作出一次主攻，引發槍戰。該把細如匕首的桃木劍在劉的屋內搜獲。而他則在此役中逃脫並潛往內地，以後再無在香港露面了。（按：筆者翻查《華僑日報》編印的 1950 年《香港年鑑》第三回，上載圍剿劉振平的日期是 1947 年 7 月 17 日，是役獲劉弟熾平。）

▎花香爐古道（花朗古道）〉

　　龍鼓灘村後有主要通道往花香爐廢村，旅行人士稱之為花香爐古道或花朗古道，即花香爐與南朗的稱號。入口處在南朗村觀音廳附近的果園，現時龍門郊遊徑，上皇帝岩[23]前右面樹林，經過水壩，沿左旁的山徑上山。林蔭樹藤茂密，緩行約需一小時多，穿越風門坳，該處名副其實，秋冬時風勢頗大，風化程度尤甚。山坳兩旁，南是疊石頂，北為花香爐山，循前方山徑下行才能進入花香爐。

23　約在八十年代，旅行界流傳有新界西龍鼓灘「宋帝岩」地方，與當年宋帝曾經駐足有關。其實這只是一個普通的大山穴，抗戰時一度成為村民避難所。洞口曾荊棘叢生，久乏遊人。後來好事者強加皇帝岩一名，附會宣傳，以增遊趣。

================= **路線提供** =================

若以花香爐山為主點，從巴士總站起步，選中華白海豚瞭望台牌坊的車路行，避走龍鼓灘路上的大型車輛和灰塵；至分叉路，轉右小心橫過龍鼓灘路，於龍鼓上灘劉氏宗祠旁邊鐵梯小路上花香爐山，途經豬仔石、十字星石室，登頂觀賞青山腹地和花香爐地貌後，再落北朗附近的皇帝岩，沿龍門徑返龍鼓灘村。全程約四小時。

================= **溫馨提示** =================

·路崎嶇，有泥沙碎石，宜帶手套和行山杖。

·山上無補給，宜帶充足糧水。

·旅行人士切莫在濃霧時進入，以免迷途。

·樹蔭不多，為免中暑，宜秋涼進入。

·留意青山射擊練習區時間，當懸掛紅旗時，切勿進入該區內。

·切勿觸摸或檢拾任何物體，以免發生爆炸引致傷亡。

=================== **交通** ===================

交通：港鐵屯門站乘 K52 巴士來回龍鼓灘。

青山射擊練習區
（前稱操炮區）的
危險爆炸品

早期青山操炮區的
告示牌

六　大嶼山

❶ 南山古道

　　位處大嶼山梅窩，背枕
大東山（高 869 米），本名大
嶼，是香港排行第三的高峰，
高度僅次於大帽山和鳳凰山。

　　古時從梅窩的鹿地塘村
後，有小路通上大東山主峰之
東，跨越一低坳下接東涌，是
大嶼山中部南北交通的主要步
道，估計有可能是從南山坳上

南山古道指示牌

双東坳，經二東山（蓮花山），傍着銅鑼湖、石地塘、鴨腳瀝附近的
山徑而行，在岔口轉左，經牛牯膊、三山台，於婆髻山側邊下山抵東
涌。大約在五十年代，有外籍人士在大東山接近主峰之東一帶廣建平
房多間，作為登山度假之用，取名爛頭營。

　　至於大嶼山南岸的水口、塘福、長沙、貝澳村民，昔日各有渡
頭，方便乘艇到長洲買賣，他們很多時會從梅窩坐街渡到長洲購買日
常所需。又或沿村前小徑，徒步東行，翻過南山坳，直下鹿地塘、梅
窩。他們多在榕樹頭、涌口街的市集聚腳。這是往來梅窩唯一的古
道，土名磨刀古道，有云因為這些石塊可以用來磨刀，因以為名。

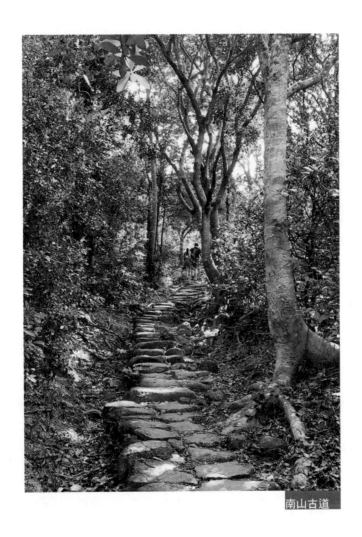

南山古道

梅窩海陸交通改變

1925 年新界小輪公司開辦來往上環及長洲,繞經坪洲及大嶼山梅窩的航線。但亦有一說,梅窩村民要出港島,先要乘街渡到長洲,再轉小輪到港島。直至 1938 年由香港油蔴地小輪船有限公司投得,專營海上航線。

在 1945 年,小輪公司終於開辦航線到梅窩,每日僅一班,而且沒有碼頭,乘客要在靠岸的海中央,再轉駁艇到岸上。到 1950 年代梅窩碼頭正式啟用,從此海上交通大有改善。

1957 年石壁水塘工程開始動工,並於同年至 1963 年分階段興建大嶼山公路,以便運輸。開山闢石,自然將古道盡毀,只餘下由梅窩至南山路段,幸好現仍見石塊完整無損,平滑美觀。

南山古道的官方管理

南山古道現由漁護署管理,是鄉村古道,又稱梅南古道(梅窩至南山),或梅窩經鹿地塘(古道),全長二十一二公里,需時三四小時。路程很短,可以加插其他景點和行程。例如在梅窩起步,可遊鹿地塘更樓、桃源洞佛堂、八大仙古廟、登古道,兼遊南山樹徑(南山樹木研習徑),全長 440 米,途經鳳凰徑第二段,另一端與嶼南路相連。沿途設有描述 17 種樹木的解說牌,供遊人認識當地生長的植物。此 17 種樹木分別是:灰冬青、梅葉冬青、鵝掌柴、土沉香、八角楓、鳳凰木、台灣相思、九節、簕欓花椒、竹葉青崗、木荷、紅膠木、短序潤楠、豺皮樟、假蘋婆、銀柴、白楸。

桃源洞

鹿地塘更樓

=================== 交通 ===================

梅窩碼頭乘新大嶼山巴士1號、2號、4號，或從東涌市中心乘3M號，在南山營地站下車。沿途隨指示牌步行便可。

❷ 石壁古道（又名昂平至石壁古石徑、貝納祺徑）

在石壁水塘堤壩向東北仰望，每每被險峻的狗牙嶺山景所吸引。山腰下約 200 米高，有一條山徑，昔日是石壁、水口、塘福村民往來昂平的主要通道。考古學會早已將之列入為昂平至石壁古石徑，而一般旅行人士則稱之為貝納祺徑。

據水口村村民說，英國律師貝納琪 [24] 待母至孝，因此在水口村，請人用「山兜」抬母親，循此山徑上昂平念佛。戰後貝納琪愛上昂坪的清幽，於是在寶蓮寺後買下覺蓮苑（尼姑庵），預備建立昂坪茶園。興建過程不易為，需有道路運送物資，這條山徑正好大派用場。茶園建成後，開始了種植香港本地出產的茶葉時代。

為解決香港人口增加及食水不足的問題，六十年代香港政府為興建石壁水塘，把石壁山谷內約 200 名村民遷往荃灣新市鎮，同時政府開始興建由梅窩至石壁的第一條道路（大嶼山公路／嶼南路）。1963 年石壁水塘建成啟用，大嶼山巴士亦於 1973 年投入服務。

至此多了旅行人士往大嶼山南部活動，其中亦有遠足者喜歡在這段山徑步行，以觀賞石壁水塘全景為樂，當中包括木魚山、獅子頭山、觀音山、羌山一帶的山貌風景。長程急走的旅行隊，則會從途中選取東狗牙或西狗牙作登山活動。已故千景堂主李君毅，曾戲稱上山

24　貝納祺於 1945 年來港執業，是香港最早的兩位英皇御用大律師之一。1948 年貝納祺與友人葉錫恩創立革新會，是一個敢於向政府發出反對聲音的組織，為港人爭取興建公共房屋。他也是赤柱香港航海學校的創辦人之一，協助貧困少年，使他們有機會接受訓練，成為海軍一員。貝納祺亦是香港戒毒會的倡建者及副主席，曾獲 OBE 勳銜。

山徑為「玉女伸腰」。

由於貝納祺為人敦厚，喜助人，深受大嶼山人愛戴，遂冠名貝納祺徑作紀念。時移世易，茶園今天不再興旺，但種茶的灌木尚可見於山頂。1998 年漁護署修闢貝納祺徑，改為石壁郊遊徑，有官方專人管理和建設郊遊措施，方便遊人。石壁郊遊徑全長 5.5 公里，需時約 2.5 小時。留意全程是無補給、無退路，只有去到昂平才有餐廳士多。今天時代不同，貝納祺徑行來只見樹木葱葱，山嶺界線已難以辨認，不過能望見遠遠的昂平青銅大佛[25]逐漸在路途中由遠而近，再臨心經簡林[26]觀摩經文，呼吸一口清新空氣，一天行程，倒是豐富的。

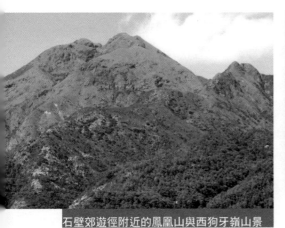

石壁郊遊徑附近的鳳凰山與西狗牙嶺山景

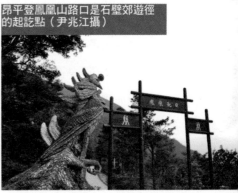

昂平登鳳凰山路口是石壁郊遊徑的起訖點（尹兆江攝）

25 天壇大佛是一座位於香港大嶼山寶蓮寺前木魚峰上的釋迦牟尼佛像，座落於海拔 520 米的昂坪，為全球第一高的戶外青銅座佛，也是香港著名的旅遊景點之一。

26 心經簡林是全球最大戶外的木刻佛經群，位於香港大嶼山木魚山東麓，鄰近昂坪，背山面海，環境幽靜。竹林由 38 條花梨木柱組成，當中 37 條刻有《摩訶般若波羅蜜多心經》，是梵文裏面智慧和圓滿的象徵，刻在心經簡林的經文是唐朝玄奘法師的譯本，也是儒、釋、道三教所共尊的寶典。

===================== 後記 =====================

行經石壁郊遊徑，很自然想及未建石壁水塘前的情景。原來大部分石壁村民於 1960 年十月初四搬村至荃灣的石碧新村，其中一幢唐樓頂層成為樓上廟宇，供奉原有的洪聖爺、侯王及楊公神像。石壁谷中原有四村，分別為石碧大村（石壁圍）、宏貝村（墳背村）、崗貝村（崗背村）及坑仔村。搬村安頓後，原址永久淹沒於水塘中。

大家都知石壁有香港史前時期石刻，現已被列為香港法定古蹟。於 1962 年，另外亦有一把春秋戰國時期的人面弓形格銅劍出土。劍身長 18.3cm，至今依然雙刃鋒利，紋飾清晰，堪稱嶺南先秦青銅器之精品。考古專家認為它與越南東山文化出土的銅劍形制十分相似，這說明了香港地區的文化，與越南東山文化和中國東南沿海文化有密切的交往。

在 2022 年 2 月，香港浸會大學歷史學者開展為期三年的研究項目「埋藏在水下的大嶼山故事 —— 石壁傳奇」，追溯華南地區發生的水陸故事，並應用嶄新科技，呈現水下石壁鄉古村群的景貌，除有助香港政府規劃在南大嶼區開展的

保育計劃外，並可使普羅大眾認識大嶼山和華南地區豐富的
文化底蘊。

石壁水塘歷史紀念牌（石壁監獄於 2004 年立），記有「石壁古代遺址」、「石壁石刻」，是石壁水塘名稱之由來。

==================== 交通 ====================

由東涌乘搭大嶼山 11 號巴士，至石壁警崗下車。沿行人徑上
行約 500 米，接上塘福引水道，靠左跨過引水道便抵石壁郊
遊徑入口。

❸ 根頭坳古道 （又名肩頭坳古道、二澳至分流古石徑）

　　根頭坳位處大嶼山西北面，介乎二澳與煎魚灣之間，從大澳方向分流去，是必經之地。今天已成大嶼山鳳凰徑第七段，沿途有官方的指示牌，行來方便得多。途經水澇漕石澗澗口，抵二澳村。

　　二澳舊村村民分別姓黃、鄭和龔。村中曾建有一間武帝古廟，已倒塌多年，無跡可尋，曾在路邊荒田裏見有武帝古廟門口橫額。

　　二澳新村建於二澳南岸的老虎岩，昔日龔氏家塾現被二澳農作社改換用途。隨着時代的發展與變遷，二澳農田荒置多年。自 2012 年起，有心人在與村民的合作下，正式展開二澳復耕計劃，並成立二澳農作社，以統籌農業生產及定期舉辦各類農耕、環保生態活動等。

　　附近樹蔭裏隱藏着由一塊塊圓圓大石砌成的古道，引伸上行約 50 米高的肩頭坳（土名稱根頭坳、關侯坳），是大磡山（亦稱大磡森）及蜎蝶石頂與雞公山（亦稱對面山）的過脊。

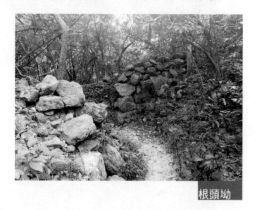

根頭坳

　　根頭坳本名更頭坳，坳上疊石成牆，中開一缺口，只可一人通過。早年二澳舊村曾有一段繁榮時期，但治安不靖，於是設看更亭於根頭坳上，並派人駐守，負責瞭望自海上向北往二澳村從事不法勾當的船隻，以便通風報訊。

根頭坳古道

　　過坳後，不遠處便是煎魚灣，為大嶼山西南最美的海灘。海灘一角是雞鼻崖（通孔），旁為普濟禪院（觀音堂）遺址。在六十年代，旅行界前輩千景堂主李君毅先生在《登山臨水篇》第 27 期裏，曾提及這地方，可惜只得倒塌門口的照片一張。並未發現有何遺物支持該禪院始建於何年，即使 1958 年版的《大嶼山志》，也未記其事。

　　1988 年 8 月的觀音開庫日，筆者曾與友人特意前往探究。幾經困難，打通了荊棘叢生、蔓蘿滿蔽的惡劣環境，先後找到兩塊石刻門聯，事件曾刊登於同年 8 月 30 日《文匯報》旅行版第 205 期。

雞鼻岩

聯云：「普雞翼之慈雲民康物阜，濟魚灣之法雨人傑地靈」，並寫有「光緒癸卯廿九年仲冬吉立龔名芝拜撰敬書」及「倡建總理李文著、莫顯英、梁益堂、吳進開、陳振龍、馮有記、龔名芝、盧元福全敬送」。

有跡可尋下，終於明白普濟禪院原先倡建於光緒二十九年（1903），並非如坊間書籍流傳的建於明代或唐代。石刻殘聯上崁「普」、「濟」二字，以及聯中有「雞翼」、「魚灣」兩地名，證實傳說的觀音堂就是位於雞翼角和煎魚灣之處。這事件曾通報予古物古蹟辦事處，可惜未見有任何跟進行動。

煎魚灣海邊有雞鼻崖，是天然穿孔的海蝕洞。對開是雞山，水退時有石堤露出。如涉渡，務必留意潮水漲退和回程時間，以策安全。

離開煎魚灣跨過響鐘

普濟殘聯

坳是一營地，也是眺望煎魚灣和雞公山、大壩森及蠄蟧石頂的最佳觀賞點。營地位於響鐘坳地方，漁護署卻稱煎魚灣營地，可見地名用之不善，只會生出謬誤。正如大嶼山西南盡處為分流角，惟修志者未有實地勘察，誤稱雞翼角炮台，現稱分流炮台才對。途中所見的大石，官方指為石筍，但據知前人稱之為槳腳石，真正的石筍在分流灣，又稱犀角石。

由二澳至分流，或逆轉而行，都要留意回程時間。雖然分流和二澳有士多，但未必常開，為安全起見，必須帶備充足糧水，並應選擇在秋涼季節前行。

槳腳石

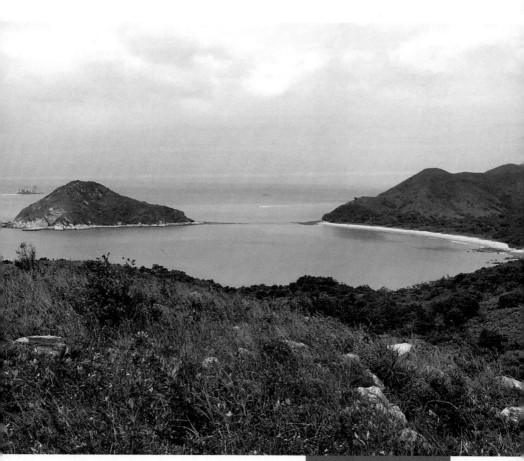

從響鐘坳望向雞山、煎魚灣

香港古道分佈列表（截至 2023 年 3 月，僅供參考）

項目	郊區地圖	地理位置	古道名稱／路徑	備註
1	新界中部	九龍城	廟道（九龍城侯王古廟）	昔日九龍寨城西門，通往侯王古廟，附近曾有問路石。
2	新界東北部	北區	藍屋走廊（鹿頸、雞谷樹下、河瀝背、藍坑尾、涌尾）	藍坑尾即鹹坑尾村，藍氏族人。1970 年通道分別成為大埔新娘潭路、北區鹿頸路。
3	同上	同上	烏涌古道（涌尾古道、獅子尾古道）路徑：烏蛟騰、涌尾	
4	同上	同上	新娘潭古徑（新娘潭、照鏡潭）	有立橋石碑，清光緒三十二年（1906），現屬新娘潭自然教育徑。
5	同上	同上	媽騰古道（阿媽笏、烏蛟騰）	村民口述的新路
6	同上	同上	烏荔古道（烏蛟騰、分水坳、荔枝窩）	
7	同上	同上	烏谷古道（烏蛟騰、谷埔）	村民口述的舊路，不經阿媽笏、分水坳。
8	同上	同上	荔谷古道（荔枝窩、分水坳、谷埔）	
9	同上	同上	梅子林古道（梅坳古道）路徑：分水坳、珠門田、梅子林	近年梅子林村與團體合作建立梅子林故事館，並出版《梅子林故事：鄉郊文化保育考見記》。

項目	郊區地圖	地理位置	古道名稱 / 路徑	備註
10	同上	同上	蛤梅古道（蛤塘、梅子林）	鄉郊保育辦公室的鄉郊保育資助計劃批出了「森林村落、梅子林及蛤塘永續鄉村計劃」(2022-2023)
11	同上	同上	鎖羅盤古道（分水坳、鎖羅盤）	
12	同上	同上	谷鎖古道（谷埔、尖光峒、鎖羅盤）	
13	同上	同上	犂頭石古道（烏犂古道、犂三古道） 路徑：烏蛟騰、九担租、犂頭石、三丫涌	
14	同上	同上	紅滘古道 路徑：船灣大、小滘村往來紅石門村	大、小滘村已廢。政府於1972 年建水塘供水，解決吉澳食水問題。紅石門一帶海岸列入船灣郊野公園、印洲塘海岸公園。
15	同上	同上	苗三古道（苗田古道） 路徑：上、下苗田村與三丫涌村	上、下苗田村已廢，現為印州塘郊遊徑。
16	同上	同上	橫七古道 路徑：鹿頸至七木橋古石徑	四村已廢。位處八仙嶺郊野公園，部分路段是八仙嶺自然教育徑，現為衛奕信徑第十段路徑必經之地。嶺南大學與華南歷史研究部的香港抗戰遺址 —— 沙頭角抗戰文物徑的其中一個景點。
17	同上	同上	南馬古道 路徑：南涌、老龍田、平頂坳、丹竹坑、馬尾下	現納入南涌郊遊徑
18	同上	同上	龍田古道 路徑：老龍田至鹿頸、南涌	現納入南涌郊遊徑

項目	郊區地圖	地理位置	古道名稱／路徑	備註
19	同上	同上	竹山坳古道	蓮蔴坑村民在沙頭角未建墟時，其中一條投墟路線是經竹山坳過禾徑山，出坪輋而至石湖墟。
20	同上	同上	塘肚古道（塘肚山村、石寨下）路徑：上山途經燈心窩，才接紅花嶺軍用路	
21	同上	同上	水牛槽古道（又稱石水古道）路徑：石水寨、水牛槽	漁護署正審議將部分紅花嶺及鄰近地區列為紅花嶺郊野公園。
22	同上	同上	禾蓮古道（禾徑山、蓮蔴坑）路徑：中段與塘肚山古道及石水古道重疊	
23	同上	同上	禾徑山廟徑（坪輋廟徑古道）路徑：沙頭角往深圳必經之路，途徑長山古寺	
24	新界西北部	上水區	牛潭山廟徑 路徑：上水蕉徑往來牛潭尾要道	有上水蕉徑龍潭古廟
25	同上	同上	扶地凹（虎地坳）路徑：上水通往深圳通衢之路	今為文錦渡路，虎地坳村現推行文化教育計劃。
26	同上	同上	週田村古道 路徑：週田村、孔壆坑／曲壆坑、缸瓦甫、長甫頭、梧桐河、東興橋、上水	路已斷，多露天倉庫、廢物回收場。
27	新界中部	大埔區	社山古道 路徑：大埔林村谷、經社山村往來蓮澳村	社山村有「樟屏蕉影」，村前村後種植了很多樟樹和蕉樹，其中有一棵巨樟樹被稱為社山神木。村後有多種原生樹木與珍貴物種的風水林，1975年列為具特殊科學價值地點。

項目	郊區地圖	地理位置	古道名稱／路徑	備註
28	同上	同上	田寮下古道（蓮澳村、田寮下）	田寮下村分為上田寮下、下田寮下兩村，都是鍾姓的客家村落，但兩村的鍾氏源流卻有不同。
29	同上	同上	小菴山古道（龍丫排古道、龍丫排至小菴山古徑） 路徑：小菴山廢村、龍丫排	小菴山廢村有廢棄樹屋和溫氏宗祠；龍丫排有茂華家塾。
30	同上	同上	大菴山古道（蓮菴古道） 路徑：蓮澳村、林村谷、大菴村、坪朗村	有瓦窰遺址，山上有磨龍石。上山可抵走馬崗、四方山。
31	同上	同上	觀音徑（林村凹）	錦田與林村鄉、大埔頭要道，現為林錦公路。
32	同上	同上	桔仔山坳古道（流水響至桔仔山坳古徑、雲水古道） 路徑：雲山桔仔山坳至流水響	現納入流水響郊遊徑
33	同上	同上	鳳馬古道（鶴藪水塘至張屋古石徑） 路徑：鳳園牛路、沙螺洞、鶴藪、馬尾下	昔日往沙頭角必經之路。現為繼米埔後另一具生態價值的地方，現列為具特殊科學價值地點。
34	同上	同上	鴉山古道 路徑：沙螺洞、鴉山、船灣、洞梓	
35	同上	同上	布心排古道 路徑：船灣布心排村、沙螺洞村	大埔洞梓慈山寺後山
36	同上	同上	燕岩竹林隧道 路徑：大埔元墩下、燕岩廢村、四方山、城門坳、荃灣	途經麥里浩徑第八段，路旁有 M140 及 M141 的標距柱，東去城門坳，西去四方山及大帽山。

項目	郊區地圖	地理位置	古道名稱／路徑	備註
37	同上	同上	碗窰古徑 路徑：碗窰、蓮澳	大埔碗窰遺址已於 1983 年被宣佈為法定古蹟。大埔碗窰展覽館位於上碗窰村，附近有樊仙宮。此徑現納入衛奕信徑第八段。
38	同上	同上	禾萬古道 路徑：大埔寨、禾寮、萬德苑	近年民間提供
39	同上	沙田區、大埔區	大埔古道（火炭約古道） 路徑：火炭村、拔子窩、搖斗坪、山尾、坳背灣、河瀝背、碗窰、大埔墟	途經大埔滘自然護理區的大埔滘四色林徑
40	同上	同上	稔坳古道 路徑：樟樹灘、大埔尾、稔坳、馬尿、落路下、何東樓	何東樓原址是香港富豪何東爵士旗下物業，約於 1970 年代拆卸，現為港鐵何東樓車廠。
41	同上	沙田區	黃竹洋古道 路徑：沙田禾輋、黃竹洋村、山尾、坳背灣或火炭	
42	同上	同上	九沙古道（尖沙徑、尖沙古道）	大圍紅梅谷、衛奕信徑第五段旁，沿筆架山引水道出尖山（鷹巢山）。
43	同上	沙田區、黃大仙區	觀音山坳古道（慈觀古道、割草坳古道） 路徑：小瀝源、觀音山村、吊草岩、觀音山坳、慈雲山	途經麥里浩徑第五段、衛奕信徑第五段

項目	郊區地圖	地理位置	古道名稱／路徑	備註
44	同上	同上	慈沙古道（沙田坳古道、二坳古道） 路徑：慈雲山、沙田圍	
45	同上	同上	九龍坳古道（大坳古道、乾隆古道） 路徑：沙田、隔田、九龍坳、通老虎岩、橫頭墈	獅子山郊野公園、麥理浩徑第五段
46	同上	同上	獅紅古道 路徑：獅子山、九龍坳、望夫石、沙田紅梅谷	
47	同上	同上	走私坳古道 路徑：葵涌、金山走私坳、城門坳、大埔	麥理浩徑第六段、衛奕信徑第六段
48	新界西北部	荃灣區	油柑頭古道 路徑：油柑頭、石罐穹、上塘、上下花山	
49	同上	同上	城門坳（荃大古道） 路徑：昔日大埔通荃灣古道所經	現為鉛鑛坳。麥理浩徑第七、第八段在此分界，衛奕信徑第七段在此經過。
50	同上	同上	龍泉谷古道	大城石澗下游「龍泉谷」，橫山徑通麥理浩徑第八段往城門坳，所經地方疑是城門八村之一的大陂瀝遺址。
51	同上	荃灣區、元朗區	元荃古道（元荃古道郊遊徑） 路徑：荃灣、柴灣角、上下花山、田夫仔、永吉橋、南坑排、元朗	

項目	郊區地圖	地理位置	古道名稱／路徑	備註
52	同上	元朗區	南坑排古道 路徑：永吉橋、娘媽坳、南坑排出元朗	
53	同上	同上	大棠谷古道 路徑：永吉橋上伯公坳出大棠	
54	同上	同上	汀錦古道 路徑：汀九、錦田	
55	同上	同上	深錦古道 路徑：深井、錦田	在大欖郊野公園未成立前（1979），該帶古道多為本地旅行隊伍選行路線，大多數在永吉橋大休。
56	同上	同上	青錦古道 路徑：青龍頭、錦田	
57	同上	屯門區、元朗區	大元古道 路徑：大欖涌至十八鄉古徑	
58	同上	同上	大錦古道 路徑：大欖涌、錦田	據知在這地區，曾有兩塊問路石：
59	同上	屯門區、荃灣區	田清古道 路徑：田夫仔、清快塘、深井	1.「東往八鄉、南往青龍頭，北往元朗」，地點不詳。
60	同上	同上	田深古道 路徑：田夫仔、深井	2.「右往八鄉錦田、左往十八鄉元朗」，地點在大欖涌水塘。
61	同上	同上	田青古道 路徑：田夫仔、青龍頭	
62	同上	屯門區、元朗區	掃元古道 路徑：掃管笏、元朗	
63	同上	荃灣區、元朗區	甲龍古道 （甲龍古道郊遊徑） 路徑：荃錦坳、甲龍村、雷公田、八鄉	
64	同上	荃灣區	川龍古道 路徑：荃灣大橋村、川龍、蝴蝶地	

項目	郊區地圖	地理位置	古道名稱/路徑	備註
65	同上	元朗區	河背古徑 路徑：元崗、長莆、河背、吉慶橋、大欖舊村（現為大欖涌水塘）、掃管笏	元朗八鄉，屬大欖郊野公園。河背水塘，屬灌溉水塘，用以灌溉西北的農田，現有河背水塘家樂徑。
66	同上	同上	坳門古道 路徑：為元朗大樹下面四排石錦古道所經	元朗打鼓山與井坑山之間，現建有八鄉凹頭濾水廠。
67	同上	同上	白欖頭古道 路徑：輞井圍、白欖頭、老虎冚、渡頭嶺至南沙莆	南沙莆舊有碼頭，經蛇口轉赴新安南頭。
68	同上	屯門區	花香爐古道 路徑：青山腹地、花香爐、龍鼓灘、南朗或北朗	
69	同上	同上	良田坳古道（大楊古道） 路徑：大水坑、下白坭、良田坳、楊小坑、屯門舊墟	今天的良田坳，應稱低坳，乃昔日良田坳村民通稔灣的要衝。正確的良田坳稍高，差不多與茅園山對峙。
70	同上	同上	白龍古道 路徑：白泥至龍鼓灘	因興建新界西堆填區，已毀。
71	同上	同上	望龍古道 路徑：望后石至龍鼓灘	因興建龍門路及工業區，已毀。
72	同上	同上	浪濯坑古道 路徑：紫田村、屯門村、汀豆㘭、浪濯、白泥	
73	同上	同上	青山古道 路徑：青山寺、韓陵片石亭、青山頂	

項目	郊區地圖	地理位置	古道名稱／路徑	備註
74	新界中部、西貢及清水灣	西貢區、沙田區	西沙古道 路徑：西貢、沙田	路分兩途： 1. 西貢—梅子林—小瀝源—沙田 2. 西貢—大環—水浪窩—十四鄉—烏溪沙—大水坑—圓洲角—沙田
75	西貢及清水灣	同上	大峯古道 路徑：小瀝源、大峯村、石芽背、西貢或九龍	
76	同上	西貢區	西貢古道（蠔涌古徑） 路徑：蠔涌、大藍湖、百花林、茶寮坳、海關坳、牛池灣	蠔涌谷現列為具特殊科學價值地點
77	同上	同上	黃竹山古道 路徑：大水坑、梅子林、黃竹山村、水牛坳、蠔涌	
78	同上	同上	昂平古道（昂西古道） 路徑：昂平、大水井、西貢	部分路段已成馬鞍山郊遊徑
79	同上	同上	石壟仔古道 路徑：梅子林、石壟仔、茅坪坳、西貢	
80	同上	同上	大水井古道（大峴瀝古道） 路徑：西貢、大水井、茅坪坳、沙田	
81	同上	同上	北港古道（茅北古道、屋場古道、北港至梅子林古徑） 路徑：西貢、北港村、屋場、茅坪坳、梅子林	
82	同上	同上	企壁山古道 路徑：白沙灣、三塊田、企壁山、茅坪坳、沙田	

項目	郊區地圖	地理位置	古道名稱/路徑	備註
83	同上	同上	水牛山古道 （長城古道） 路徑：黃牛山與水牛山之間的石砌古道	途經麥理浩徑第四段
84	同上	同上	大腦古道 路徑：西貢大腦、上洋、界咸、蠔涌	
85	同上	同上	龍黃古道 路徑：西貢沙角尾、龍尾村與黃竹洋之間的山徑	
86	同上	同上	黃牛古道 路徑：黃竹洋村、牛寮村	
87	同上	同上	隔坑墩古道 路徑：沙角尾、禾塘崗、朗尾、隔坑墩，通黃竹洋村或南山村	隔坑墩、朗尾現歸南山村，是西貢區的認可鄉村。
88	同上	同上	北潭坳古道 路徑：北潭涌、大峯嶺墩、北潭坳、海下灣	西貢東郊野公園和西貢西郊野公園之間，大部分已成北潭路。地區行政上，北潭坳屬於大埔區管轄（即西貢北），北潭坳以南的北潭涌則屬於西貢區。
89	同上	同上	榕北走廊（榕北古道） （榕樹澳、北潭涌）	
90	同上	同上	榕嶂盤道（天梯） 路徑：榕樹澳、嶂上	現納入嶂上郊遊徑，榕樹澳經天梯、坳門抵嶂上。
91	同上	同上	蛇石坳古道 路徑：荔枝莊、蛇石坳、深涌	
92	同上	同上	海下古徑 路徑：海下村、爐仔石、大灘	部分路段歸入大灘郊遊徑

項目	郊區地圖	地理位置	古道名稱 / 路徑	備註
93	同上	同上	南山洞古道 （海荔古道） 路徑：海下、白沙澳、南山洞（牛湖塘）、荔枝莊	
94	同上	同上	鹿湖北坑古道（鹿赤走廊、鹿赤古道） 路徑：大蚊山與牌額山之間，北坑旁的山徑，往來鹿湖與赤徑	
95	同上	同上	牌額走廊 （鹿湖郊遊徑）	牌額山正名為牛頭山，在赤徑之南，或呼作十字架者。牌額山與大枕蓋之間，是萬宜坳、鹿湖、吹筒坳之間山徑。現為鹿湖郊遊徑，接北潭郊遊徑。
96	同上	同上	起子灣古道（元五墳古道） 路徑：元五墳、起子灣、上窰	北潭涌自然教育徑
97	同上	同上	大北古道 路徑：大網仔、木魚頭、斬竹灣、北潭涌	現為大網仔路
98	同上	同上	榕大古道 路徑：榕樹澳、企嶺下、水浪窩、大環	部分路段已成西沙公路，通往大環的澳頭、禾寮、浪徑的舊路尚存。企嶺下圍仍存「指知行路碑」。
99	同上	同上	昂窩古道 路徑：大網仔、黃毛應、昂窩、黃竹灣或禾寮村、大環村	黃毛應有玫瑰小教堂，昂窩有劉氏世居祠堂。
100	同上	同上	茂蠔古道（車公古道） 路徑：茂草岩至蠔涌	近年民間提供。茂草岩橫過麥理浩徑四段，落蠔涌車公廟，途中有 124 機鎗碉堡和東洋山橫山徑。

項目	郊區地圖	地理位置	古道名稱／路徑	備註
101	同上	同上	蠻竹古道 路徑：蠻窩、竹園	近年民間提供
102	同上	同上	將軍澳古徑（深朗古道、小夏威夷徑、坑口古道） 路徑：井欄樹、深朗、將軍澳	
103	同上	同上	魷魚灣古道 路徑：大埔仔或將軍澳村、井欄樹村、魷魚灣村	
104	同上	同上	黃麖仔古道 路徑：井欄樹、黃麖仔、西貢古道、大藍湖、蠔涌谷	
105	同上	同上	田下坳古道 路徑：大坳門、蝦山篤、田下坳、大廟	大部分路段被垃圾堆填區所毀
106	同上	同上	孟公屋古道	坑口因填海改變了由孟公屋下來的兩條古道出口，今日一條在將軍澳醫院附近；另一條在半見村，鄰近是田下灣村（重置）。
107	香港島	半山區、中西區	張保仔古道	1. 受 1972 年「六一八雨災」影響，克頓道近寶湖道一段被山泥傾瀉沖毀。 2. 港島半山區及山頂區的供水設施於 2007 至 2008 年施工，2011 年落成，更多路段被破壞。
108	同上	南區	石澳古道 路徑：石澳、大浪灣村、鶴咀	鶴咀居民由大風坳落石澳、大浪灣村，再經馬塘坳往柴灣及筲箕灣。大部分路段已毀。

項目	郊區地圖	地理位置	古道名稱／路徑	備註
109	同上	灣仔區	荷蘭徑（荷蘭海員徑）	東起灣仔峽南端，西至馬己仙峽道近食水配水庫，現為郊遊路徑。附近可加遊灣仔自然徑、香港警隊博物館。
110	大嶼山	離島區／大嶼山	鹿湖古道 路徑：大澳、羌山、鹿湖、昂坪	沿途多寺廟和精舍，如鹿湖精舍、悟徹、佛泉寺、竹園，均已獲古物古蹟辦事處評為三級歷史建築物。
111	同上	同上	法門古道（曹溪古道） 路徑：石門甲、地塘仔、昂坪	途經寶林禪寺和十方道場
112	同上	同上	南山古道（磨刀古道、梅窩經鹿地塘〔古道〕、梅南古道）	漁護署管理的鄉村古道
113	同上	同上	根頭坳古道（肩頭坳古道、二澳至分流古石徑）	鳳凰徑第七段
114	同上	同上	石壁古道（貝納祺徑、昂坪至石壁古石徑）	石壁郊遊徑
115	同上	同上	東梅古道 路徑：東涌、三鄉（白芒、牛牯塱、大蠔三村）、梅窩	香港奧運徑
116	同上	同上	東澳古道（東大古道） 路徑：東涌、㼟頭、沙螺灣、㼟石灣、深屈、大澳	可參閱《大嶼山東涌至大澳沿岸鄉村文化及歷史研究》報告
117	同上	同上	獅龍古道 路徑：赤鱲角新村、配水庫車路、維修通道、禾寮墩、石獅山、黃龍坑郊遊徑	近年民間提供。賞吊鐘花路線，初行山者不宜。
118	大嶼山及鄰近島嶼	離島區／南丫島	洪聖爺古徑 路徑：南丫島洪聖爺灣至蘆荻灣	路段隱蔽，附近有老鴉仔石圓環。

項目	郊區地圖	地理位置	古道名稱/路徑	備註
以下所列因不合石蹬古道的定義，故暫且以另類古道記存之。				
1	香港島	南區	薄扶林水渠道（薄扶林水塘水管道）	於 1877 年建成，早在八十年代，已是旅行路線，近年才被有識之士關注。
2	同上	灣仔區	寶雲道	1888 年建成的輸水管，有 21 孔拱券段，2009 年被列為香港法定古蹟。
3	同上	筲箕灣區	筲箕灣古道	2021 年民間提供。有百年石橋，現為新興行山路線。
4	同上	南區	赤柱古道	2021 年民間提供。有百年石橋，現為新興行山路線。
5	同上	半山區	盧吉道	曾有香港八景之一「仙橋霧鎖」美譽

步行古道注意事項（僅供參考）

· 結伴同行，守望相助，衡量同行者人數，避免沿途難以照顧。

· 即使行程簡單及（或）短途，基本衣着鞋履仍要合乎戶外活動要求，帶齊輕便旅行裝備，並自備適量糧水。

· 行山須帶備手機、地圖和指南針。現時多了行山 app，可於手機選擇加上，方便搜尋更多行山資訊。推介的行山 App 如下：
　　1. TrailWatch（隨身行山嚮導）、2. 香港遠足路線、3. View Ranger、4. 郊野樂行、5.「野 Guide」Hiking Guide、6. MyMapHK、7. 綠遊香港（Green Hk Green）、8. iNaturalist、9. 5DHike、10. 綠野遊蹤。

· 遇林蔭濃密的古道，應留心石砌路面，提防青苔和枯葉枯枝，慎防跌倒。

· 注意氣候變化及留意天氣報告，如遇天氣惡劣、暴雨或濃霧起時，應即修改或終止行程。

‧保護良好生態環境，請勿擅自採摘花果。

‧培養個人修養，保持環境安靜，盡量降低聲浪。

‧保持郊野原貌，切勿塗鴉。

‧保持郊野清潔，自己垃圾自己帶走。

政府不遺餘力設立宣傳教育告示

編後語

研究香港古道，由興趣而起，中港兩地也曾作實地考察，憑藉累積的地理環境知識，及零碎歷史資料作整理；有時甚至需要推理前人的生活路向，但畢竟相隔多個年頭，景物遷移甚快，整理時總覺力有不逮。

文中提及的地方土名，有從村民講述、有從墓碑抄錄，有從古籍得知，然而旅行界、學術界多忽略對土名的鑽研。相隔一兩代，鄉民也漸失去了對自己鄉土的集體記憶。

今天大眾提及的古道名稱，多是約定俗成，惟官方選用，宜嚴謹視之，否則便貽笑大方。坊間的古道命名眾多，實非我所料。一條古道，不算太長，也會出現幾種名稱，對或不對，往往自由取捨。為便利對古道的研習及尋求，資料能不致散失，姑且以文以記之，掛一漏萬難免，懇請讀者見諒！部分古道尚未完筆，寄望在將來的《旅聞軼事》（暫名）補充刊載。至於部分香港島的古道或道路，皆屬西洋建築，遠離中式的石蹬古道定義，但其歷史背景，也值得研習，暫時目為另類古道輯錄。

祖輩們的努力耕耘、開山修路建村殊不容易，本書提及的部分鄉郊文物至今仍未為政府部門，如古物古蹟辦事處、香港歷史博物館、漁農自然護理署等關注及修復，更遑論有任何保護之法，每念及此，殊感可惜！

參考書目（按筆畫排序）

- 丁新豹、任秀雯：《香港國家地質公園人文散步》，香港：天地圖書公司，2010 年。
- 丁新豹、黃迺錕：《四環九約》，香港：香港市政局、香港博物館，1994 年。
- 天主教香港教區教區「古道行」工作小組、深涌 Haven 項目工作室：《細說深涌：大自然、生態與人的皈依》，香港：香港公教真理學會，2021 年。
- 司馬龍著：《新界滄桑話鄉情》，香港：三聯書店（香港）有限公司，1990 年。
- 甘水容、邱逸：《梅窩百年：老村、荒牛、人》，香港：中華書局（香港）有限公司，2016 年。
- 朱維德：《香港舊景掌故新談（一）》，香港：香港自然探索學會，2007 年。
- 李加林主編：《深圳市寫真地圖集》，北京：中國地圖出版社，2010 年。
- 阮志：《中港邊界的百年變遷：從沙頭角蓮蔴坑村說起》，香港：三聯書店（香港）有限公司，2012 年。
- 阮志偉主編：《先賢之路：西貢天主教傳教史》，香港：中華書局（香港）有限公司，2021 年。
- 周子峰編著：《圖解香港史（遠古至一九四九年）》，香港：中華書局（香港）有限公司，2010 年。

- 林天蔚、蕭國健：《清初遷海前後香港之社會變遷》，台北：台灣商務印書館，1985 年。
- 林祿榮主編：《林村誌：大埔林村》，香港：林村鄉建醮委員會，2017 年。
- 邱東著，梁濤主編：《新界風物與民情》，香港：三聯書店（香港）有限公司，1988 年。
- 科大衛、陸鴻基、吳倫霓霞合編：《香港碑銘彙編》（上、中、下），香港：香港市政局，1986 年。
- 香港地方志辦公室、深圳市史志辦公室編纂：《中英街與沙頭角禁區》，香港：和平圖書有限公司，2001 年。
- 香港教育學院人文及社會科學研習中心編撰小組編著：《葵涌：舊貌新顏、傳承與突破》，香港：葵青區議會，2004 年。
- 香港野外學會、梁煦華：《穿村：鄉郊歷史、傳聞與鄉情》，香港：天地圖書公司，2002 年。
- 孫霄：《從封閉走向開放：中英街的形成與變遷》，深圳：深圳報業集團出版社，2008 年。
- 旅聯編輯委員會：《1932-1997 香港旅行隊伍進展里程》，香港：旅聯編輯委員會出版，1997 年。
- 馬木池、張兆和、黃永豪、廖迪生、劉義章、蔡志祥：《西貢歷史與風物》，香港：西貢區議會，2003 年。
- 郭志標：《香港本土旅行八十載》，香港：三聯書店（香港）有限公司，2013 年。
- 陳祖澤、梁培藻：《九龍樂善堂特刊》，香港：九龍樂善堂，1986 年。

- 彭華編：《粉嶺區鄉村尋根歷史探究》，香港：粉嶺區鄉事委員會，2011 年。
- 黃佩佳著，沈思編校：《新界風土名勝大觀》，香港：商務印書館（香港）有限公司，2016 年。
- 黃岱峰：《黃竹角、虎頭沙半島、橫嶺及船灣淡水湖全圖》，1994 年 11 月。
- 黃垤華著，潘熹玟圖錄：《香港山嶺志》，香港：商務印書館（香港）有限公司，2017 年。
- 黃垤華著，潘熹玟圖錄：《香港輿地山川志備攷》，香港：商務印書館（香港）有限公司，2021 年。
- 葉德平編著：《回緬歲月一甲子：坑口風物志》，香港：初文出版社有限公司，2018 年。
- 廖迪生、張兆和：《香港地區史研究之二：大澳》，香港：三聯書店（香港）有限公司，2006 年。
- 趙雨樂、鍾寶賢主編：《香港地區史研究之一：九龍城》，香港：三聯書店（香港）有限公司，2001 年。
- 劉存寬編著：《香港歷史問題資料選評：租借新界》，香港：三聯書店（香港）有限公司，1997 年。
- 劉智鵬主編：《展拓界址：英治新界早期歷史探索》，香港：中華書局（香港）有限公司，2010 年。
- 劉蜀永主編：《簡明香港史》，香港：三聯書店（香港）有限公司，2009 年。
- 編印工作小組成員合著：《香港離島區風物志》，香港：離島區議

會，2007 年。

· 蔡子傑：《西貢風貌》，香港：西貢區議會，1995 年。

· 蔡子傑：《沙田古今風貌》，香港：沙田區議會，1997 年。

· 衛慶祥編：《沙田歷史展覽特刊》，香港：沙田歷史展覽及特刊出版工作小組，1987 年。

· 衛慶祥編撰：《沙田文物誌》，香港：沙田文化節籌備委員會專題展覽及文物誌製作工作小組，2007 年。

· 鄧昌宗、彭淑敏、區志堅、林皓賢編著：《屏山故事：屏山鄧氏族人的集體回憶錄》，香港：中華書局 (香港) 有限公司，2012 年。

· 鄭敏華、周穎欣、任明顯：《梅子林故事：鄉郊文化保育考見記》，香港：三聯書店 (香港) 有限公司，2022 年。

· 蕭國健、游子安主編：《1894-1902 年代歷史鉅變中的香港》，香港：珠海學院香港歷史文化研究中心，2016 年。

· 蕭國健：《九龍城史論集》，香港：顯朝書室，1987 年。

· 蕭國健：《香港新界北部鄉村之歷史與風貌》，香港：顯朝書室，2014 年。

· 蕭國健：《香港新界家族發展》，香港：顯朝書室，1991 年。

· 蕭國鈞、蕭國健：《族譜與香港地方史研究》，香港：顯朝書室，1982 年。

· 蕭國鈞、蕭國健：《寶安歷史研究論集》，香港：顯朝書室，1988 年。

· 羅香林：《中國族譜研究》，香港：中國學社，1971 年。

· 饒玖才：《香港的地名與地方歷史 (上)：香港島與九龍》，香港：天地圖書公司，2011 年。

- 饒玖才：《香港的地名與地方歷史（下）：新界》，香港：天地圖書公司，2012 年。
- 《九龍城區風物志》，香港：九龍城區議會，2005 年。
- 《大埔鄉事委員會成立五十周年金禧紀念特刊》（1959-2009），香港：大埔鄉事委員會，2009 年。
- 《大埔傳統與文物》，香港：大埔區議會，2008 年。
- 《大嶼山及鄰近地嶼》郊區地圖，香港：地政總署測繪處。
- 《井欄樹村辛卯年安龍清醮特刊》，1981-2011 年。
- 《西貢及清水灣》郊區地圖，香港：地政總署測繪處。
- 《西貢鄉文化探索》，香港：西貢文化中心、西貢區議會，2014 年。
- 《坑口區鄉事委員會 1957-2007》，香港：坑口區鄉事委員會，2007 年。
- 《香港島及鄰近島嶼》郊區地圖，香港：地政總署測繪處。
- 《荃灣鄉事委員會第廿八屆執行委員就職典禮特刊》，香港：荃灣鄉事委員會，2011 年。
- 《華南研究》第一期，香港：華南地域社會研討會，1994 年。
- 《新界西北部》郊區地圖，香港：地政總署測繪處。
- 《新界東北及中部》郊區地圖，香港：地政總署測繪處。
- 《新界鄉議局六十周年慶典特刊》，香港：香港鄉議局，1986 年。
- 《龍的心：九龍城區歷史古蹟導賞》，香港：九龍城區議會、九龍城民政事務處，2017 年。
- 《邊境禁區（東部）：文化及自然遺產》，香港：西北區扶輪社、香港太平山扶輪社，2011 年。

鳴謝

黃垤華、潘熹玟、林國輝、文仁炳、曾玉安、李以強、鄭飛、鄭茹蕙、冒卓祺、溫勵程、李國柱、馬貴、馬顯添、韓國洪、郭錦輝、尹兆江、黃志強、文錦豪（六郎）、陳綺華、Victor Li、柯家盈、李蓉蓉、郭德芬、麥社安、李勤安、劉顯悠、石展毅、陳建業、梁崇義、黃永祥、葉美芳、李頌堯、黃德明、羅冰英、馮惠基、李偉權等前輩、會員及友好分別提供資料、相片及協助探路，謹此致以衷心感謝。（排名不分先後）

附錄

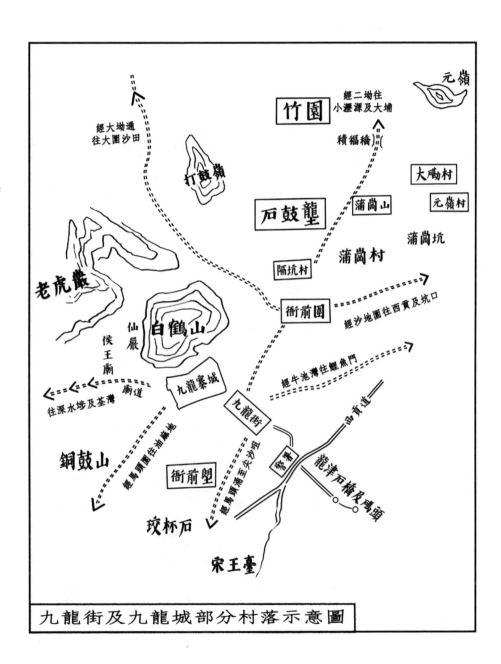

元嶺

經二坳往
小瀝源及大埔

竹園

積福橋

打鼓嶺

大勵村

元嶺村

蒲崗山

石鼓壟

蒲崗坑

經大坳通
往大圍沙田

蒲崗村

隔坑村

老虎巖

仙巖

白鶴山

侯王廟

衙前圍

經沙地園往西貢及坑口

廟道

九龍寨城

經牛池灣往鯉魚門

往深水埗及荃灣

九龍街

由貢道

警署

銅鼓山

衙前塑

玫杯石

經馬頭圍往湖蘇地

經馬頭涌至水分坦

龍津石橋及碼頭

宋王臺

九龍街及九龍城部分村落示意圖

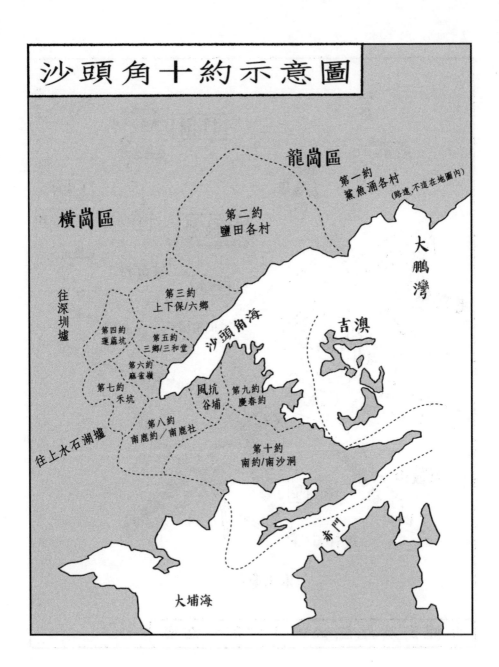

沙頭角十約示意圖

龍崗區

橫崗區

第一約
鯊魚涌各村
(路遠，不過在地圖內)

第二約
鹽田各村

大鵬灣

往深圳墟

第三約
上下保/六鄉

沙頭角海

吉澳

第四約
蓮蔴坑

第五約
三鄉/三和堂

第六約
麻雀嶺

第七約
禾坑

風坑
谷埔

第九約
慶春約

往上水石湖墟

第八約
南鹿約/南鹿社

第十約
南約/南沙洞

赤門

大埔海

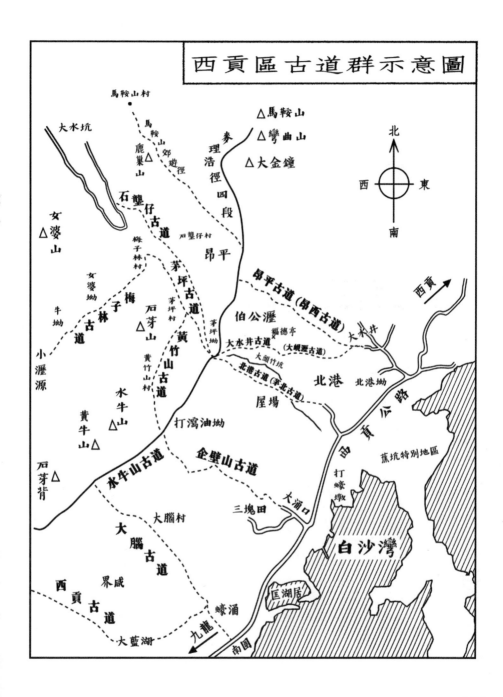

西貢區古道群示意圖

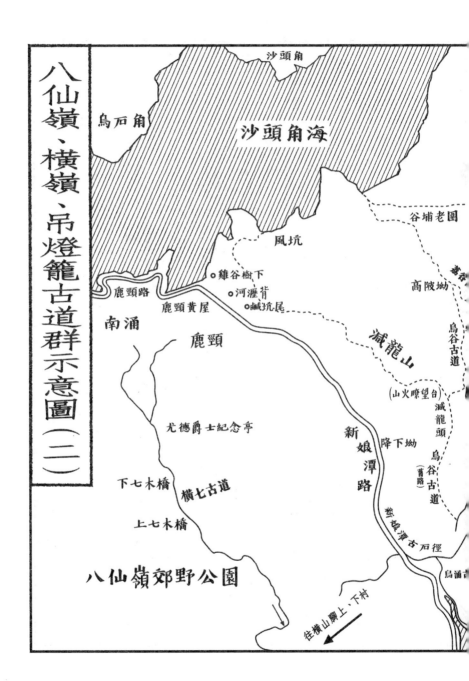

八仙嶺、橫嶺、吊燈籠古道群示意圖（二）

沙頭角

烏石角

沙頭角海

谷埔老圍

風坑

雞谷樹下

河灘背

鹿頸路

鹹坑尾

高陂坳

鹿頸黃屋

烏谷古道

南涌

鹿頸

減龍山

尤德爵士紀念亭

（山火瞭望台）

減龍頭烏谷古道（舊路）

橫七古道

新娘潭路

降下坳

下七木橋

上七木橋

新娘潭古石徑

八仙嶺郊野公園

往橫山腳上、下村

烏涌古

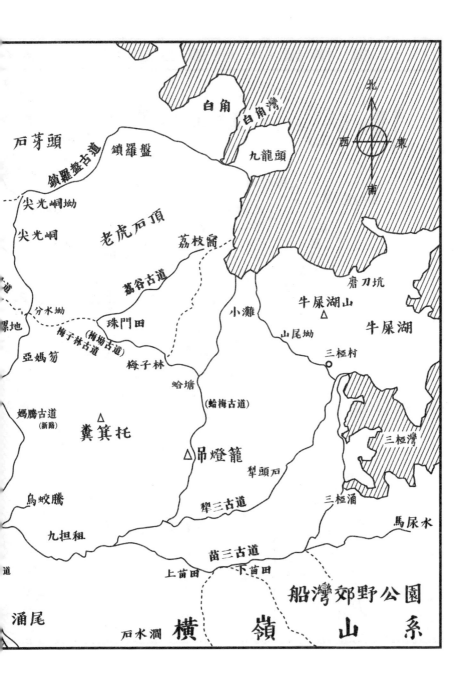